KB026567

당신의 품격을 올려주는

따라요

손글씨

한씨
치선

지식오름

목차

프롤로그

제1장

머 리 말

저는 글 쓰는 것을 좋아했습니다. 연애시절 손편지를 써서 주고받는 게 큰 기쁨이었죠. 아, 글 쓰는 걸 좋아한 것이지 글씨 쓰는 걸 좋아했던 건 아닙니다. 심한 악필이었거든요. 하지만 연애편지라는 갬성이 작동하였는지 글씨가 우리의 결혼길을 막지는 않았습니다.

그런데 취업을 하려면 이력서와 자기소개서를 써야 한다는 것을 알았을 때 취업을 포기 하고픈 충동을 느꼈습니다. 그 때는 컴퓨터가 없던 시절이었어요. 그러니 속절없이 펜글씨로 써야 하는데 글씨가 형편없었던 저로써는 이게 참 곤욕이었습니다. 그 이력서를 하나 보관했어야 하는 건데… 얼마나 와들와들 떨면서 썼는지 지금도 그 때를 떠올리면 소름이 돋곤 합니다.

어쨌든 이런저런 하늘의 가호를 받았는지 저는 대기업에 들어가서 화장품 디자인을 하게 되었지요. 아, 그런데 이젠 업무일지를 써야 했습니다. 매일매일. 물론 글씨가 악필이라고 그런 문서를 퇴짜 맞은 건 아닙니다. 다만 상사와 동료의 그 기분 나쁜 웃음- 그걸 비웃음이라고 느꼈던 건 제 자격지심이었을까요?

아내가 어느 날 제게 권하더군요.
"서예 펜글씨 학원을 좀 다녀보는 게 어때?"
아내는 글씨체가 꽤 좋았습니다. 어린 시절에 서예학원을 다녀서 그런 걸까? 라고 생각한 저는 그날이 광복절 공휴일임에도 불구하고 벌떡 일어나서 학원을 찾아갔지요.
서예 펜글씨 학원- 그날 처음으로 저의 손글씨 인생이 시작되었습니다. 그 때가 1988년 8월 15일. 날짜도 잊을 수 없습니다. 제 삶의 큰 변곡점이었으니까요.

그 당시에는 펜글씨를 배우는 사람이 매우 많았는데 저는 처음에 붓글씨를 배웠습니다. 지금 생각해보면 참 다행이라고 봅니다. 펜글씨의 원류가 붓글씨라는 것을 나중에야 알게 되었지만, 붓글씨를 모르면 펜글씨가 깊어지기 어렵거든요.

익숙해지는 것과 심오해지는 것은 다릅니다. 뿌리 깊은 나무는 바람에 꺾이지 않고 꽃을 피우고 열매를 맺으며, 샘이 깊은 물은 흐르고 흘러 마침내 바다에 이르게 되는 이치를 알고 나니 서예를 먼저 시작하게 된 것이 너무도 감사하게 느껴졌습니다. 그런데 제가 펜글씨를 시작하게 된 것은 완전히 마른 하늘의 날벼락 같은 사건 때문이었습니다.

펜글씨 선생님이 어느 날 갑자기 그만두셨죠. 그 때 원장님이 우선 급하니까 하루 종일 서예학원에 있고 말 잘 들을 것 같은(?) 저에게 펜글씨를 가르쳐 보라고 애걸 반 강요 반으로 밀어붙이셨습니다. 학생들을 겨우 달래 됐다면서 사흘 후부터 가르쳐 달라니…!

'오… 신이시여! 천하 악필인 제게 왜 이런 생 시련을 주시나이까!'라고 외쳐본 들 딱히 뾰족한 수를 찾을 수도 없었습니다. 왜냐하면 그 무렵 저는 서예에 홀딱 빠져 직장에 사표를 낸 직후였거든요. 심지어 그때 아내는 둘째아이를 뱃속에 품은 지 8개월 - 저는 뒤돌아 갈 다리를 불사른 장수의 심정으로 이를 악물었습니다. 그래서 곧바로 펜글씨 선생님이 남기고 가신 체본 글씨를 수집하기 시작했습니다. 학생들 사물함을 뒤져보니 버리고 간 노트니 원고지들을 좀 찾을 수 있었거든요.

그 체본의 파편들을 칼로 잘라 모아 노트로 만들었습니다. 그리고 썼습니다. 그 선생님이 평소 가르치시던 육성을 되살려보며 쓰고 또 쓰고 미친 듯이 했죠. 뭘 썼다는 건지 아세요? '내려긋기, 옆으로 긋기'만 했습니다. 왜냐하면 처음 들어온 학생들에겐 그것부터 가르쳐야 하니까요. 그리고 학생들이 그걸 연습하는 그날 저녁에 그 다음날 가르쳐야 할 대목을 열심히 연습했습니다.

<p style="text-align:center">'ㅏ, ㅑ, ㅓ, ㅕ'</p>

딱 한발 앞서 가기 - 라는 아슬아슬한 공부라고 할까요? 그 당시 학생들이 천사였는지 그저 신뢰감을 가지고 제 체본을 받아 군말 없이 연습해 주더군요. 어쨌든 그 숨막히는 촉박함과 긴장 속에서 저는 발전하게 되었고 마침내 1년만에 독립하여 저의 이름을 건 서실을 차리게 되었습니다. 그리고 20년 정도를 서실에서 글씨에 몰입했지요. 그때 주로 했던 것은 한문 서예였는데 그것이 지금의 손글씨 전반에 풍부한 자양분이 되어주었습니다.

제가 손글씨를 공부하기 시작한 것은 이제 햇수로 30년이 넘었네요. 그 시간동안 글자의 형태와 뿌리, 그리고 아름다움에 대해 심도 깊게 연구하고 몰두했습니다. 이제 그 결과들을 토대로 제가 지나왔던 길보다 훨씬 쉽고 빠른 방법을 적립할 수 있게 되었지요. 즉 이 책을 읽으시는 분들은 저처럼 30년을 공부하실 필요가 전혀 없다는 얘기입니다. 기본을 잘 잡아 드릴테니 연습을 통해 오로지 숙달만 하시면 되겠죠?

그 기본을 잘 잡는 데 몇 가지 단계가 있나 생각해 보니 세상에…!
딱 세 단계뿐입니다.

첫째, 모음을 마스터하고
둘째, 자음을 마스터하고
셋째, 글자를 마스터하는 것

이제 이 책에서 그 세 가지 단계의 부드러운 스텝을 알려드릴 겁니다.
글씨는 말 그대로 '글의 씨앗'입니다. 막 던지면 막 자라서 쑥대밭이 되어 버리지요.
잘 심어서 예쁘게 가꾼다면…? 여러분의 글씨는 꽃이 되었다가 열매로 영글어 이
세상에 아름다운 빛으로 퍼져 나갈 겁니다.
바르고 고운 자신의 창조물을 보며 기뻐하실 기대를 해두세요.

"글씨는 곧 그 사람이다(書如其人)"
-북송 구양수-

흔한 질문과 대답

? 처음인데 어떤 노트를 쓰는 게 좋을까요?

💬 맨 처음 자모음이나 단어를 쓰는 단계까지는 방안노트를 쓰는 것이 무난합니다. 5mm 간격으로 격자가 있어서 글씨의 면적이나 수직감각을 익히는 데는 이만한 효자가 없습니다.

? 글씨 쓸 때 자세를 바르게 하기가 어려워요.

💬 처음에는 저절로 눈이 글씨에 가까이 가게 됩니다. 온 신경을 집중하게 되니까요. 그런데 의식적으로 허리를 펴줘야 합니다. 눈도 글씨와 너무 가까운 것 보다는 명시거리(30cm 정도)가 적당하며 이것에 익숙해지도록 하세요. 첫 습관이 가장 중요합니다.

? 왼손잡이인데 손글씨를 쓰는 방법이 다른가요?

💬 기본적으로 정자체는 오른손잡이에게 최적으로 만들어져 있는 것이 사실입니다. 그래서 양손잡이인 경우에는 웬만하면 오른손으로 쓸 것을 권장합니다. 하지만 왼손잡이라도 반복연습을 통해 모든 벽을 넘어설 수 있습니다. 노트를 놓는 각도정도야 바뀌겠지만 나머지 방식은 동일하게 연습하시면 되겠습니다. 제 지인 중에는 사고로 오른손을 잃어서 후천적으로 왼손만 써야 할 입장이 된 서예인이 있습니다. 손글씨보다 훨씬 난해한 서예 역시 그는 왼손으로 명필이 되었습니다.

⑦ 손글씨는 요즘 시대에 과연 필요한 것인가요?

💬 새로운 것은 환영받지만 오래된 것은 언제나 사랑받지요. 더구나 디지털시대일 수록 아날로그 감성은 소중히 여겨집니다. 드물기 때문에 그만큼 가치가 있다고 볼 수 있지요.

⑦ 저 같은 악필도 손글씨를 쓰다 보면 나아질 수 있을까요?

💬 장담컨데 하는 만큼 나아집니다. 좋은 글씨를 관찰하고 따라 하는 연습을 꾸준히 해보세요. 모든 창작은 다독(많이 보고), 다념(많이 생각하고), 다작(많이 해보는 것)의 원리를 위배하지 않습니다.

⑦ 글씨를 잘 쓰면 무엇이 좋은가요?

💬 개인의 품과 격이 올라가지요. 누군가 당신의 글씨를 보면 당신을 다시 보게 될 것입니다. 그러나 그보다 더 귀한 열매가 있습니다. 내 글씨는 나를 비추는 거울과도 같아서 글씨가 발전하고 아름다워짐에 따라 자존감도 충만해집니다. 스스로 소중한 존재가 된다는 것 - 손글씨는 나를 위한 선물입니다.

이 책의 활용법

저자의 30년 글쓰기 인생이
고스란히 담겨져 있는 스토리로
흥미진진하게 −

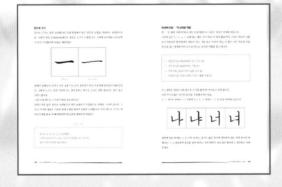

글쓰기의 기본
모음과 자음부터
기초를 탄탄하게 −

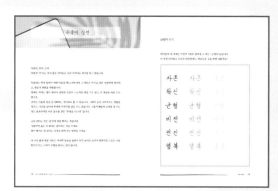

저자의 감성 풍부한 글씨를
한글자 한글자 따라 쓰다보면
어느새 나도 전문가

충분한 글씨 연습 후에
써보는 나만의 작품으로
감성 업그레이드

내 글씨 — 새로 태어날 수 있을까?

내 글씨- 새로 태어날 수 있을까?

악필로 산다는 건

악필로 살아도 상관없습니다. 어떤 일이 있어도 손글씨를 쓰지 않으면 그만이지요. '글씨는 키보드가 쓰는 것이지 왜 손으로 써?' 라고 생각할 수도 있습니다. 하지만 그것은 사람이 만들 수 있는 훌륭한 창조의 권능을 하나 포기하는 것입니다. 더구나 그것이 내 지성과 감성을 표현할 수 있는 가장 심플한 방법인데도 말입니다.

글씨는 또 하나의 얼굴이라고 해도 과언이 아닐 겁니다. 나오는 대로 마구 갈겨쓴 글씨를 보면 아무리 멋진 외모를 가지고 있다 하더라도 그 매력이 반감되는 것은 분명하지요. 반대로 별다른 특징이나 매력이 없는 사람이었는데 우연히 본 그 사람의 글씨가 차분하고 명확하고 바르다면 어떤 인상을 받게 될까요?

실제로 제 딸은 악필 중에 악필인 어떤 분의 글씨를 접한 적이 있었는데 마치 종이위에 초콜릿 가루가 쏟아져 살짝 녹은 느낌? 이 들었다고 표현하더군요. 그 분에 대해서는 잘 알지 못했지만 더 알 필요도 느끼지 못하고 멀어졌다는 이야기를 들었습니다.
이처럼 좋은 글씨는 우리가 피부를 가꾸고 옷을 센스 있게 잘 갖춰 입는 것만큼이나 아니, 어쩌면 그 이상의 강력한 무기가 될 수 있지요. 겉으로 드러나긴 하지만 내면을 투영하는 것이기도 하니까요.

그런데 사람들은 의외로 악필이 무엇인지 잘 모릅니다. 그게 어느 정도의 글씨를 말하는 것인지도 모르고 자신이 그런 악필의 범주에 드는지 아닌지조차 잘 모르는 상태입니다. 글씨의 수준을 말하는 몇 가지 표현이 있는데 그 느낌을 한번 들여다볼까요?

졸필	졸렬하게 쓴다는 뜻. 글씨가 비굴하고 힘이 없으며 지리멸렬한 상태. 전달력이 전혀 없고 글씨라기에도 민망하게 그저 부려진 어떤 것. 이런 글씨는 정말 안 좋은 인상을 줄 수 있으니 누군가에게 보여주지 않기를 권함
악필	남의 눈을 버리게 하는 나쁜 글씨'라 하여 악필. 그래도 졸필에 비해 간헐적으로나마 멀쩡한 획이 섞여 있는 상태. 하지만 그 마저도 철저히 우연에 근거한 것이기 때문에 졸필보다 크게 나을 것은 없음
능필	글씨를 알아볼 만하며 그럭저럭 봐줄 만한 정도. 하지만 아직까지 글씨에서 품격까지는 찾아보기 힘든 상태. 글씨를 못 쓴다고 할 수는 없지만 결코 잘 썼다고 보여 지지도 않는 평범한 상태를 이름
달필	숙달된 필력으로 주변에서는 인정받는 실력. 이쯤되면 누군가의 편지 대필 정도는 해줄 만함. 의도한 획을 구현할 수 있는 어느 정도의 실력이 따르는 상태
명필	독자적 경지를 개척하여 이름이 알려질 정도의 글씨 필력. 이제부터는 글씨에서 품격이 느껴지는 단계라고 할 수 있음. 글씨를 업으로 삼아 돈도 벌고 세상에 예술적으로 영향력을 펼칠 수 있는 수준
신필	글씨와 정신이 완전히 하나된 신령한 수준의 필력. 정신일도가 되니 글씨 하나하나에서 기운이 뿜어져 나와서 이런 글씨는 예로부터 일자천금(一字千金)이라 하였음. 이 경지는 글씨연습만 한다고 이뤄지는 게 아니라 독서가 쌓여야 하고 사유가 깊어야 하며 좋은 예술을 많이 감상해야 문이 열림. (신라의 김생이나 추사 김정희, 동진시대 왕희지 등이 신필의 경지라 할 수 있음)

당신은 이 중 어디에 해당하나요?

눈치 보실 필요는 전혀 없습니다. 글을 읽어 내려가다가 어느 지점에선가 뜨끔! 했다면 그것이 여러분의 현재 상태일 것입니다. 예상컨데 이 책을 선택하신 분이라면 졸필, 악필, 능필 중 하나일 확률이 높을 것 같네요.

이쯤에서 희소식이 있습니다. 이 책을 고르고 펼친 그 순간 여러분은 악필에서 벗어나려는 선택을 하셨습니다. 더욱 기쁜 건 선택이 절반이며, 나머지 약간의 노력이 받쳐주면 반드시 벗어날 수 있다는 것입니다. 그럴 수 있도록 이 책이 길을 제시할 것이며 제가 도와드릴 것입니다.

그렇다면 좋은 글씨를 위한 노력 대비 성과- 노성비는 어느 정도일까요?

가성비도, 노성비도 아주 착합니다. 하루 1시간씩 일주일이면 기본이 탄탄하게 잡힙니다. 그렇다면 일주일 후에는? 이 책의 후미에서 밝히겠지만 약간의 즐거운 루틴을 만들어 취미 삼아 쓰면 됩니다. 이 정도면 충분히 도전해 볼만 하죠?

제1장

손 글 씨 는 무 엇 인 가 ?

손글씨는 무엇인가?

손글씨, 서예, 캘리그라피 무엇이 다를까?

손글씨는 사실 생긴지 얼마 안 되는 조어입니다. 손으로 쓰는 글씨라면 모두 손글씨입니다. 즉 붓글씨, 펜글씨 모두 손글씨에 해당하지요.

그 중 서예는 필법을 중요시하는 전통적인 붓글씨라면, 캘리그래피는 붓글씨도 포함은 하지만 펜글씨 쪽에 무게가 더 실린 서양적 표현입니다.

이 책은 손글씨 중에서 펜글씨 쪽을 중점적으로 도와드립니다. 다만 서예에 대해서도 간단하게 소개할 것인데요, 펜글씨의 바른 형상과 그 이유가 바로 서예체 안에 모두 내장되어 있기 때문입니다.

집을 지을 때 바닥부터 기초공사를 튼튼하게 해야 그 집은 오래도록 견고할 것입니다. 이처럼 모든 공부도 그 뿌리를 알고 시작하는 것이 중요하지요.

한글 손글씨의 뿌리(판본체 > 궁서체 > 흘림체)

그렇다면 한글의 최초 형상은 어떤 것이었을까요?

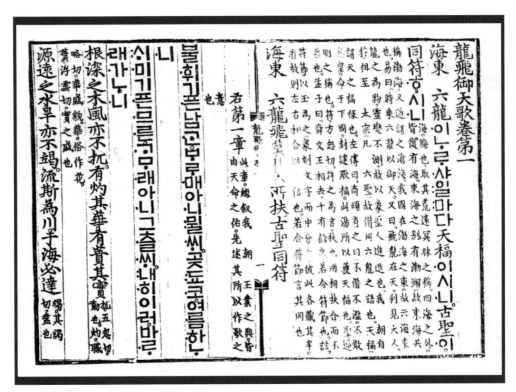

최초의 한글 서책 - 용비어천가

한글 고체(古體)인 판본체는 이 자체로도 너무나 아름답지만 인쇄용 글씨였습니다. 즉 나무에 끌로 파서 새긴 글자라 각이지고 투박한 느낌이 강했지요. 필연적으로 당시 필기구인 붓에 맞게 끝이 모난 판본체에서 붓의 유연함이 더해진 새로운 서체가 등장하게 되었으니 -

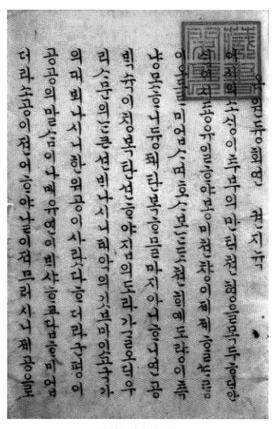

옥원듕회연 궁서체

바로 궁서체입니다.

판본체에 남성적 느낌이 강했다면 궁서체는 곡선이 가미되어 여성스럽죠. 실제로 궁서체는 궁중에서 비, 빈, 궁녀 등이 편짓글이나 일기를 쓰면서 차츰 발전하고 다듬어졌던 것이라 우아하고 연미한 아름다움이 있는 서체입니다. 지금의 정자체는 이 궁서체에 뿌리를 두고 있지요.

그리고 역시 편의를 위해 궁서체보다 빠르게 쓸 수 있는 흘림체로 발전하게 됩니다.

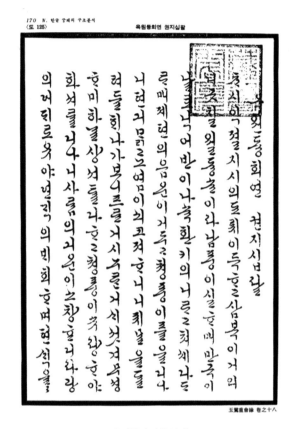

옥원듕회연 흘림체

펜글씨의 흘림체도 바로 여기에 근간을 두고 있습니다. 그렇기 때문에 이런 붓의 맛과 느낌을 알고 제대로 공부하게 되면 펜글씨를 넘어서 붓펜으로 글씨를 쓰는 운치도 누릴 날이 오겠지요?

제 2 장

온전한 휴식과 충전 ― 손글씨

온전한 휴식과 충전- 손글씨

손글씨는 이상적인 뇌운동이다

우리 몸과 마음은 운동과 휴식을 필요로 합니다. 그런데 손글씨는 그 두 가지 요소를 다 품고 있지요. 손글씨는 굉장히 유력한 운동입니다. 울룩불룩 근육을 만드는 운동이 아니라 생각의 근육을 울퉁불퉁하게 만드는 멋진 운동이랍니다.

가장 이상적인 운동은 우리의 감각기관을 입체적으로 활용하는 것이겠죠? 눈으로 읽고 손으로 쓰고 귀로 소리를 들으며 머리 속에서는 기억하고 사유하게 되는 입체적인 콜라보가 일어나는 것입니다. 그래서 뉴런에 불야성처럼 아름답게 불이 들어오고 시냅스 간에는 활발하게 소통이 오고 가며 길이 닦입니다. 우리가 손글씨를 쓰는 동안 생기는 뇌 속의 소통 현장을 캡쳐할 수 있다면 우린 놀라게 될 거예요.

"예전에 책을 읽고 손으로 글씨를 쓰던 것과는 달리 요즘 아이들은 몇 번의 터치와 키보드 두드림으로 정보를 얻고, 자신의 생각을 전달한다. 글씨를 쓰거나 키보드를 두드리거나 모두 손과 손가락을 사용하지만 손글씨를 쓰는 행위는 집중력을 높여줄 뿐만 아니라 쓰면서 학습한 내용을 훨씬 더 오래 기억할 수 있다는 연구결과들이 많이 보고되고 있다. 글씨를 쓰는 행위는 단순한 손의 동작이 아니라 시각적 처리와 언어를 관장하는 뇌의 영역 등이 동시에 작동되는 매우 복잡하고 정교한 과정이다."

<div align="right">- 수인재두뇌과학센터 박은아 소장 -</div>

"손글씨 쓰기가 이후 아동의 읽기 습득 능력에도 영향을 미친다. 지속적 집중력을 요구하고 계속적인 계산이 필요한 과정이기 때문에 사고능력 또한 발전한다. 손글씨를 많이 한 아이가 그렇지 않은 아이보다 개념에 대한 이해가 빠르고 독서력도 높으며 자신의 생각을 말이나 글로 더 잘 표현할 수 있는 이유이다."

<div align="right">- 콜롬비아 대학, 인디애나 대학 연구 결과(Karin, & Laura, 2012) -</div>

"시각적으로 대상 글자를 처리해야 하고, 시각 이미지를 확인하고 모방해서 따라 쓰기가 이루어져야 하기 때문에 시각재인, 단어재인, 운동협등의 다양한 지각처리과정을 거치게 된다. 이는 전두엽, 후두엽, 두정엽, 측두엽의 뇌 전 영역에 걸친 견고한 신경회로를 형성하는 데 도움을 준다. 신경발달문제로 어려움을 겪는 아이들의 손글씨를 보면 형체를 알아보기 힘든 경우가 많은데 운동협응, 주의력과 손글씨 쓰기가 긴밀한 관계가 있음을 보여주는 예라고 할 수 있다."

<div align="right">- 출처 르몽드디플로마티크(http : //www.ilemonde.com) -</div>

한글이라는 아름다운 건축물

더욱이 흥미로운 것은 한글의 형태입니다. 초성, 중성, 종성이라는 입체 구조로 건축되어 있죠? 알파벳처럼 병렬형인 경우와 뭐가 다를까요?

< 한글 > < 영어 >

시각적으로 그리고 사유적으로 입체를 형성하며 입력이 됩니다. 한국의 어떤 알파벳 성애 학자가 한글도 글로벌 시류에 맞춰서 병렬형으로 바꾸자! 라는 말을 했다는데 그건 3차원에서 다시 2차원으로 돌아가자는 것이나 다름없습니다.

한자도 그런 면에서는 마찬가지입니다. 대단히 입체적이죠. 한자와 한글을 모두 사용하는 우리 민족은 글을 읽고 쓰는 행위 자체로 뇌의 많은 영역을 활용하며 깨우는 셈입니다.

손글씨로 맛보는 깊은 휴식

손글씨는 우왕좌왕하는 우리의 번뇌, 스트레스를 깔끔하게 일률화 시키는 힘이 있습니다.
왜냐하면 글씨체가 가지는 반복성, 통일성, 규칙성 때문입니다.
그렇다고 특별히 창조성을 발휘하자는 의도도 아닙니다. 그저 아름다운 규칙성을 점점 더 익숙하고 우아하게 써 나가는 것입니다. 이 단순하고 정직한 의식은 복잡한 미로와 같은 시냅스에 체크무늬 같은 단순성을 부여해줍니다.

무엇이든 바쁘고 빠르게 돌아가는 현대 사회에 적응되어 있는 우리들에게 숙명처럼 안겨진 숙제가 하나 있죠. 과도하게 많은 정보들이 무작위적으로 쏟아져 들어오는 이 상황에서 머리속을 비워내고 정돈하여 스트레스를 낮추는 것이 바로 그것입니다.

요즘은 의식적인 호흡과 마음가짐을 통해 명상을 하는 분들도 주변에서 꽤 흔히 볼 수 있는데 가만히 앉아서 내면에 집중하는 것이 현대인들에겐 말처럼 쉬운 일이 아니죠. 감마파의 격정과 베타파의 혼잡에서 알파파의 집중으로 들어가고, 나아가 세타파의 고요 속으로 침잠하는 것은 고도의 집중력과 훈련을 요하지만 그 과정에 잠 속으로 빠져 버리는 일이 부지기수입니다.

하지만 의외로 누구나 할 수 있는 손글씨를 통해서 아주 빠른 시간 내에 그 효과를 볼 수 있습니다. 밖으로 드러난 뇌인 '손'을 움직여 글씨를 쓰는 행위는 분산되어 있던 의식을 한 곳에 집중시킴으로써, 동시에 불야성 같았던 우리의 뇌를 완전한 휴식의 공간으로 인도하지요.

제 3 장

손 글 씨 를 위 한 준 비

손글씨를 위한 준비

준비물

손글씨를 위한 준비물은 간단하게 보면 단 두 가지입니다. 펜과 종이. 그래서 예전에는 펜글씨라고 불렀지만 이제 도구는 훨씬 다양해지고 손으로 한다는 것이 더 핵심이므로 손글씨라고 부르게 되었지요.

펜의 종류

펜, 연필, 샤프, 만년필, 수성펜, 유성펜, 전자펜

대략 이렇게 구분할 수 있지만 그 안으로 들어가 보면 수많은 디테일이 달라집니다. 그리고 이 구분은 발생 순서에 따른 것입니다. 여러분이 손글씨를 사랑하게 된다면 이런 간단한 역사를 알아 두는 것도 의미가 있겠죠?

기원전 5000년 수메르인이 벽에 그으며 쓴 가장 오래 된 필기구- 그것은 '스타일러스 (stylus)'로, 나무 등의 끝을 뾰족하게 만든 것이었습니다.

그 후 서기 500년에 새의 깃털로 만든 깃펜이 등장합니다. 필기구의 이름을 '펜(pen)'이라 부르는 것은 새의 날개를 이르는 라틴어 '페나(penna)'에서 비롯한 것이지요. 이러한 깃펜은 연필이 나오기 전까지 오랜 세월 유럽에서 애용되었습니다.

14세기 이탈리아에서 납과 주석을 섞어 나무판에 박아서 쓴 것이 연필의 효시였습니다. 너무 딱딱했죠. 그러다가 부드러운 보로우델 흑연 광산의 발견으로 지금과 유사한 연필심이 만들어졌습니다.

1795년 프랑스 화가이자 화학자였던 '니콜라스 자크 콩테(Nicolas-Jaques Conté)'가 흑연과 진흙으로 만든 심을 고온에서 굽는 방법을 고안해내 연필의 실용화 시대를 열었습니다. 인류에게는 굉장한 위인입니다.

니콜라스 콩테와 연필

요즘은 미술용 외에는 연필을 쓰는 일이 점점 줄고 있지만 손글씨 영역에서는 아날로그 감성인 연필이 상당한 매력 있는 필기구입니다. 검은 흑연을 부드러운 나무가 감싸고 있는 그 자체가 아련한 감성을 일으키며 연필 특유의 필기감과 소리 또한 매력적이죠.

연필의 깎아야 하는 귀찮음을 덜고, 나무를 사용하지 않기 때문에 보다 환경 친화적으로 개발된 것이 샤프 펜슬(Mechanical Pencil)입니다. 굵기가 일정하고 편리한 장점이 있지요.

그리고 잉크를 펜 속에 저장시켜 사용하는 만년필이 개발된 것은 1884년, 보험원이었던 워터맨(Lewis Edson Waterman)의 공로였음을 기억해봅니다.

한 고객이 깃펜으로 계약서를 쓰던 중 잉크병이 넘어지는 바람에 계약서가 망가졌고, 당황한 워터맨이 다시 계약서를 가져온다고 했으나 고객은 불길한 징조라고 여겨 계약을 하지 않고 가버린 일이 계기가 되었지요. 그는 만년필을 개발하여 회사 이름을 자신의 이름을 딴 '워터맨(Waterman)'으로 지었고, 이는 현대까지도 유명 만년필 브랜드로 이어져오고 있습니다.

만년필의 우아한 디자인과 기분 좋은 그립감, 그리고 사각대는 필기감은 지금까지 많은 매니아들의 사랑을 받고 있지요.

모든 불편은 필요를 낳습니다.

1차 세계대전 당시 헝가리의 신문기자였던 라데스라오 비로는 만년필의 잉크가 말라 취재를 못하는 경우가 자주 있어 너무나 짜증이 났습니다. 게다가 펜촉에 종이가 찢어지는 일도 불편하게 느껴졌죠. 그는 잉크 대롱 끝에 볼(ball)을 넣어 만든 필기구를 생각해 냈습니다. 그리고 화학자 게오르크에게 잉크를 끈적끈적하게 만들어 달라고 부탁하여 1943년 마침내 볼펜이 탄생하게 되었습니다.

볼펜으로 손글씨를 할 만할까요? 충분히 할 만합니다. 유성 특유의 매끄러운 느낌이 매력적입니다. 단 하나 치명적인 단점이라면 누구나 한번쯤은 느껴봤을 볼펜 똥인데, 그것도 기술이 좋아진 지금은 어느정도 극복해가고 있지요.

유성잉크의 볼펜과는 또 다른 느낌의 수성펜이 있습니다. 수성펜은 색이 볼펜보다 명확하고 필기감도 좋죠. 다만 수성펜의 잉크는 물이 닿으면 번지기 때문에 이를 보완한 중성펜이 나왔습니다. 유성펜보다 쓸 때 힘은 덜 들지만 마르는데 시간이 걸리는 건 감수해야 합니다. 그리고 공기로 인해 잉크가 잘 안 나오는 일이 잦아서 펜을 마구 흔들거나 책상에 때리는 경험을 많이들 해보셨을 겁니다. 하지만 다양한 색상구현이 가능하여 아름다움을 추구하는 이들에게는 사랑받는 아이템이죠.

필자는 필기구를 골고루 쓰는 것을 즐깁니다만 아무래도 맨 처음 펜글씨를 배웠을 당시에 사용했던 그 펜의 필기감을 잊을 수가 없습니다.

바로 딥펜이었죠. 펜촉과 펜대가 분리되어 있고 잉크를 찍어 쓰는 아날로그 방식입니다. 번거롭긴 하기만 사각거리는 필기감과 특유의 느낌이 좋아서 지금도 많은 캘리그라피 작가들이 애용하는 펜입니다.

이제 글씨가 쓰일 종이(공책)에 대해 알아보겠습니다.

종이의 종류
방안지, 원고지, 줄 노트, 빈 종이

방안지

초심자에게 권장할 만한 가장 좋은 종이는 '방안노트'입니다. 방안지의 장점은 글씨를 격자 속에 맞추어 쓰기 때문에 획이 흐트러지지 않을 뿐더러 자음, 모음, 받침의 균형을 맞출 수 있다는 것입니다.

(난이도 ★☆☆☆☆)

❶ 글씨를 세로 두 칸에 맞춰 넣는다고 생각하시면 됩니다.

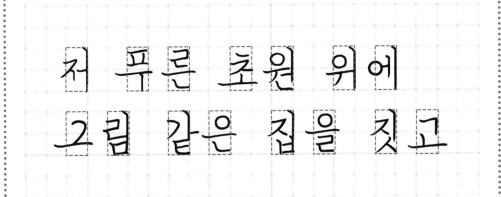

❷ 오른쪽 선에 맞추기 : 글씨의 넓기에 따라 자음이 왼쪽으로 더 나갈 경우가 생기지만 내려긋기는 우측 선에 맞춰서 그어 줍니다. 세로로 배열 된 글자의 경우에도 모음을 우측 선에 기대어 쓰면 전체적으로 통일감이 생기겠죠?

저 푸른 초원 위에
그림 같은 집을 짓고

❸ 자간(글자 한 개와 한 개 사이)은 방안지 한 칸, 띄어쓰기는 방안지 두 칸을 띄면 됩니다.

저 푸른 초원 위에
그림 같은 집을 짓고

저 푸른 초원 위에
그림 같은 집을 짓고

원고지

그리고 원고지를 빼 놓을 수 없지요. 타이핑이 주를 이루기 전에는 모든 글을 쓰는 용도로 원고지를 사용했으나 요즘은 특유의 아날로그적 감성을 느끼기에 적합한 바탕지라고 할 수 있습니다.

(난이도 ★★✰☆☆)

공책

가장 많이 쓰이는 일반 공책입니다. 다이어리, 스케줄러 등도 마찬가지입니다. 방안노트나 원고지에 비해 글씨가 들어가는 공간이 작습니다. 그래서 공책 글씨를 잘 쓰는 경우는 참 드물지요.

(난이도 ★★★★☆)

바탕지

마지막으로 격자도, 줄도 그어져 있지 않은 종이가 있겠죠? 기준점이 없으니 가장 어렵다고 볼 수 있지만 그만큼 어떠한 제약도 없는 자유로운 손글씨가 가능한 바탕지입니다.

순차적으로 공부를 하신다면 방안지로 자음과 모음의 밸런스 연습을 충분히 한 후에 원고지로 한 글자씩 연습을 하시고, 밑줄이 있는 일반 노트에 문장도 예쁘게 쓸 수 있는 단계를 지나면 이 종이로 넘어 오시길 권합니다. 창작은 기본기가 충분히 다져진 이후에 해도 늦지 않습니다.

(난이도 ★★★★★)

손글씨를 위한 준비운동 3가지

손글씨는 눈과 머리, 손을 주로 쓰는 운동이므로 약간의 준비운동을 하고 시작하는 것이 좋습니다.

지금 알려드릴 운동들은 아주 간단하지만 내 몸과 마음을 챙기는 데에 기본적으로 매우 유익한 동작들이니 이번 기회에 습관을 들여 놓으시는 것도 좋을 거에요.

눈운동

눈운동은 간단하지만 효과는 큽니다. 앉은 자세에서 허리를 바르게 펴고 눈동자를 움직여주는 것입니다.

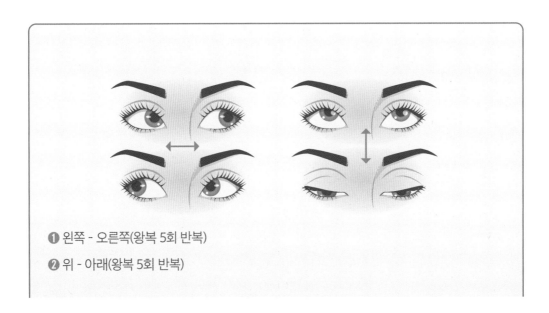

❶ 왼쪽 - 오른쪽(왕복 5회 반복)

❷ 위 - 아래(왕복 5회 반복)

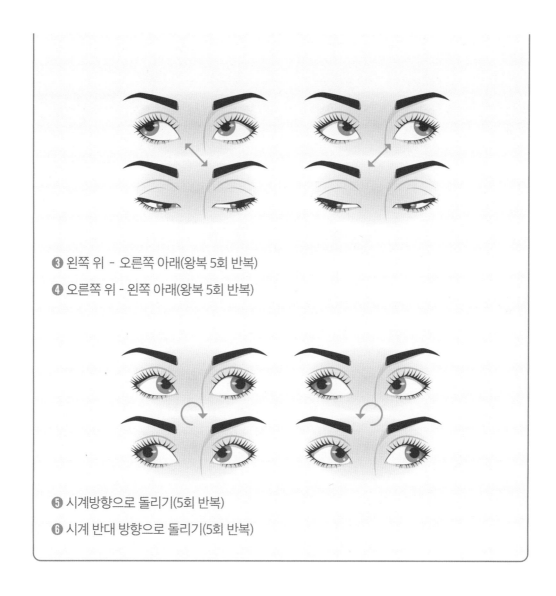

❸ 왼쪽 위 – 오른쪽 아래(왕복 5회 반복)

❹ 오른쪽 위 - 왼쪽 아래(왕복 5회 반복)

❺ 시계방향으로 돌리기(5회 반복)

❻ 시계 반대 방향으로 돌리기(5회 반복)

이렇게 눈동자를 움직이는 것은 단순히 눈 근육만을 사용하는 것이 아닙니다. 안구운동을 하는 그 너머에서 뇌의 신경회로들이 동시에 가동되고 있지요. 눈을 움직여주는 단순한 이 동작들이 뉴런과 시냅스 간에 끼어 있는 스트레스 물질들을 떨어내 줍니다. 즉 뇌를 운동시키고 씻어주는 윈도우 브러시 같은 역할을 하는 것이 바로 이 눈 운동입니다.

물론 이것을 꾸준히 해주면 시력과 안력에도 크게 도움이 됩니다.

목운동

목은 우리의 몸과 머리를 이어주는 중요한 길목입니다. 그렇기 때문에 반드시 풀어줘야 하지만 급하게 하거나 무리하면 다칠 수 있으니 천천히 달래 가면서 해주세요.

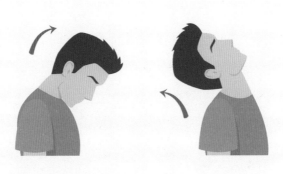

❶ 고개를 숙여서 뒷목 근육을 핀 상태로 10초 유지

❷ 고개를 들어 하늘을 보며 어깨를 올려 목근육을 쥐어 짜듯 10초 유지

 (❶ – ❷를 3회 반복)

❸ 고개를 왼쪽으로 넘겨 오른쪽 목근육을 펴주고 10초 유지

❹ 고개를 오른쪽으로 넘겨 왼쪽 목근육을 펴주고 10초 유지

❺ 고개를 돌려 왼쪽을 쳐다보고 5초 유지

❻ 반대로 오른쪽을 쳐다보고 5초 유지

 (❺ – ❻을 3회 반복)

❼ 고개를 천천히 시계 방향으로 회전

❽ 천천히 시계 반대 방향으로 회전

　(❼ - ❽을 3회 반복으로 마칩니다)

이렇게 목운동을 하면 오장육부에서 뇌로 올라가는 각 신경계와 혈관계를 모두 자극하게 됩니다. 뻣뻣했던 근육을 탄력 있게 풀어줌으로써 머리로 올라오는 양분(피)공급이 원활하게 이루어 지지요.

몸은 가볍고, 머리는 쌩쌩하게 잘 돌아가는 상태를 만들었으니 이제 손글씨 쓰기의 핵심 도구- 손을 풀어볼까요?

손 운동

손글씨를 고정된 자세로 오래 쓰면 아무래도 뭉치는 부분이 생길 수 있습니다.

❶ 양손을 가볍게 털어주고(10회)

❷ 주먹을 강하게 쥐었다 펴주고(10회)

❸ 손깍지를 껴 쭈욱 위로 펴주고(3초) 앞으로 펴주고(3초)

❹ 왼손 엄지로 오른 손 합곡을 뻐근하도록 눌러주고(3초) 반대쪽도 해줍니다.

✓ 합곡은 우리 몸 전체에서 두 번째로 중요한 혈자리입니다. 손글씨를 쓰는 중간중간 손의 피로를 느낄 때마다 이 자리를 누르며 잠시 쉬어 주세요.

❺ 손가락 끝까지 혈액순환이 되도록 손톱 옆부분을 자극하며 마사지해 줍니다.

자세와 위치 그리고 집필법

허리를 곧게 편 상태에서, 공책은 내 몸통 중간에서 약간 오른쪽(필기하는 손 쪽)으로 이동하고 살짝(11시 방향) 비스듬하게 놓습니다. 그 이유는 손이 가슴 한가운데 달려있지 않기 때문이죠.

오른손으로 필기하는 경우에 오른쪽으로 공책을 그만큼 이동해 두어야 팔목이 꺾이지 않습니다. 11시 방향으로 공책을 돌리는 것도 마찬가지로 오른손이 편안한 최적의 각도를 만들어 주기 위함입니다.

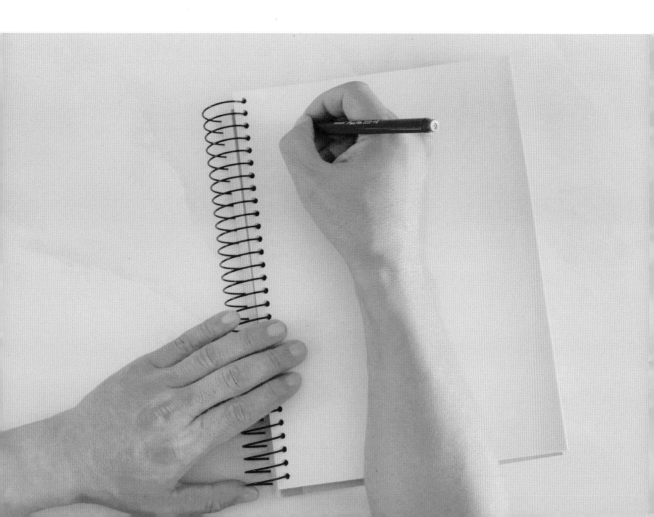

다음은 집필법(펜 잡는 법)입니다. 펜을 제대로 잡는 것은 손글씨를 쓰는 데에 있어서 상당히 중요한 부분입니다.

펜을 잡을 때에는 다섯 손가락이 모두 쓰입니다. 그런데 펜대에 닿는 손가락은 세 개뿐이죠. 엄지, 검지 그리고 중지입니다. 약지와 소지는 중지를 보조할 뿐 펜대에 닿지는 않습니다. 손가락들의 역할이 다르겠죠?

엄지	왼쪽으로 미는 역할
검지	내려긋는 역할, 삐치는 역할
중지	약지, 소지와 함께 엄지나 검지의 힘을 받으며 오버하지 않도록 조절하는 역할

글씨를 쓸 때 엄지와 검지는 마치 한 쌍의 연인과 같다고 보시면 됩니다. 둘이 한 몸처럼 면밀하게 붙어 다니되, 서로 자유롭게 해줘야 하죠. 한 손가락이 다른 손가락을 누르거나 가리는 형태여서는 안됩니다. 펜을 사이에 두고 엄지와 검지가 마주 본 상태에서 힘의 균형을 맞추는 것입니다.

제 4 장

손글씨기본

손글씨 기본

모음

키보드 형식에서 점(·)을 찍고 획(ㅣ)을 추가해서 모음(ㅓ)을 만드는 방식을 천지인(天地人)이라고 하지요?

이것은 한글에만 있는 독특하고 근사한 특징 중 하나라고 볼 수 있습니다. 점과 획을 익히면 모든 모음을 쓸 수 있을 뿐만 아니라 그 안에는 한글의 정신이 깃들어 있지요.

모음의 본래 형상은 원래 점 '·' 입니다. 이것은 하늘을 의미하는 심볼입니다.

그 다음 좌우 운동을 하니 'ㅡ' 입니다. 이것은 땅을 상징하는 심볼입니다.

그 다음 수직 운동을 하니 'ㅣ' 입니다. 이것은 사람을 상징하는 심볼입니다.

한글은 천지인이 바탕입니다.

손글씨의 핵 - 내려긋기

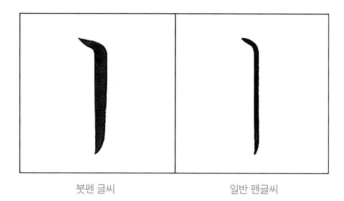

붓펜 글씨 일반 펜글씨

내려긋기는 사람을 상징하는 만큼 똑바로 세우는 것이 핵심입니다. 사람 몸이 한쪽으로 기울었다고 생각해보세요. 금방이라도 넘어질 듯 불안불안 하겠죠?

그런데 여기서 재미있는 것은 시작과 끝입니다. 왜 시작을 구부리는 걸까요? 그것은 마치 뛰기 전 개구리의 움츠림 같은 것입니다. 움츠렸다가 펴면 탄력을 받아 힘이 훨씬 강해집니다. 준비가 충분하면 출발 후에 강력하게 힘을 분출할 수 있는 것과 같습니다.

그리고 시작부에서 힘을 응축했으니 끝은 상대적으로 힘을 빼주게 되는데, 이런 것이 음양의 이치입니다. 음양이 잘 어우러진 글씨를 보면 우리는 '아름답다'고 느끼게 됩니다.

정리 팁

- 내려긋기는 바로 세운다.
- 시작은 움츠렸다 쭉- 내려긋는다.
- 끝은 멈추지 말고 시원하게 뽑아준다.

옆으로 긋기

옆으로 긋기는 땅을 상징합니다. 본래 동양에서 땅은 평등과 균형을 대표하는 자연물이지요. 그래서 한글 고체(판본체)에서는 옆으로 긋기가 수평입니다. 그런데 궁서체로 넘어오면서 약간 우상향하게 되었죠. 왜일까요?

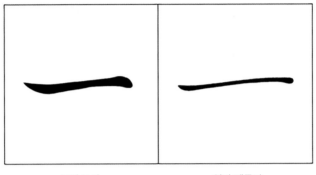

| 붓펜 글씨 | 일반 펜글씨 |

앞에서 말했듯이 우리가 주로 글을 쓰는 손이 정중앙이 아닌 오른쪽에 달려있기 때문입니다. 그래서 노트도 약간 기울여 쓰는 것이 편하고 옆으로 긋기도 살짝 올라가는 편이 쉽고 자연스럽지요.

그럼 이제 옆으로 긋기의 시작과 끝을 볼까요?

내려긋기와 같은 원리로 우하방으로 약간 눌렀다가 우상향으로 파형을 그리며 갑니다. 그리고 마지막 맺음은 시작과 반대 모양을 취하여 음양을 조절합니다. 만일 옆으로 긋기도 내려긋기처럼 끝을 쭉 빼 버린다면 옆 글씨를 방해하게 되겠죠?

정리 팁

- 옆으로 긋기는 5도 정도 우상향한다.
- 시작은 우하로 약간 누르는 듯하다가 우상향으로 나아간다.
- 끝은 시작과 반대로 눌러 맺는다.

세 번째 모음 '·'의 신비한 역할

점 '·'은 원래 '아래 아'라고 하는 모음이었으나 지금은 사라진 것처럼 보입니다.

그런데 실은 ㅏ, ㅓ, ㅗ, ㅜ 등에 있는 짧은 선이 바로 이 점의 활용이며, 그것은 하늘의 심볼로서 만들어진 형상입니다. 하늘이 모든 것을 품고 이끌어 가듯, 이 짧은 선은 자음과 모음의 손을 잡고 형태와 의미 모두를 이끄는 중요한 역할을 맡고 있지요.

ㅏ : 밖으로 이끔, 확장(아버지, 밖, 나가다 등)

ㅓ : 안으로 이끔, 돌봄(어머니, 걱정 등)

ㅗ : 위로 이끔, 상승(오르다, 높음, 솟다 등)

ㅜ : 아래로 이끔, 하강(누르다, 구르다, 줄줄, 우울 등)

쓰는 방법은 내려긋기와 옆으로 긋기를 짧게 한 것이라고 보면 됩니다.

다만 여기서 짧은 긋기의 위치를 주목해야 하는데요,

ㅏ, ㅑ 에서는 위에서 2/3 지점에 긋고 ㅓ, ㅕ 에서는 1/2, 즉 중앙 부분에 긋습니다.

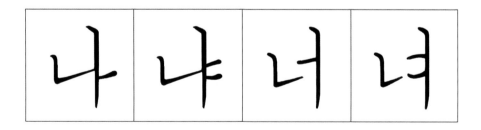

집안에 있을 때 에는 (ㅓ, ㅕ) 너무 높지도, 낮지도 않은 위치에 편안하게 있는 것이 좋지만 밖에서는 (ㅏ, ㅑ) 겸손하게 자신을 살짝 낮추는 것이 미덕인 것과 같은 원리라고 생각하고 외워두세요.

이번에는 ㅗ, ㅛ, ㅜ, ㅠ 를 쓸 때 짧은 긋기의 위치를 한 번 볼까요?

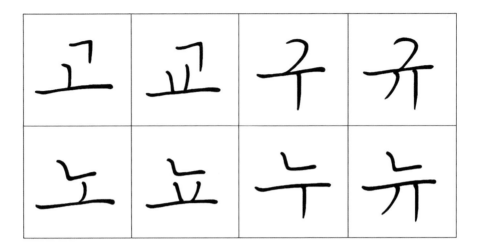

ㅗ 와 ㅛ 를 보면 자음의 형태에 따라 조금씩 변화하고 있지요? 오른쪽으로 살짝 치우치는 것이 일반적이나 ㄱ, ㅋ 처럼 획이 내려와 닿을 우려가 있는 경우에만 왼쪽으로 비켜주는 것입니다.

ㅠ 를 쓸 때에는 사람이 짝다리를 하고 선 것처럼 왼쪽을 살짝 삐쳐줌으로써 아래쪽에 안정감과 리듬감을 주세요.

이런 변화가 모두 음양의 조화를 주고 있다는 것이 느껴지시나요? 남자와 여자의 키가 약간 차이나면서 더 잘 어울리는 것과 비슷하고, 성격도 조금 다른 가운데 더 아름다운 조화가 있는 것입니다.

이 음양의 사상은 한글 손글씨만이 아니라 한자에도 적용됩니다. 그리고 나아가 모든 예술 감상의 포인트가 될 수 있지요. 자연은 그 자체가 음양이며 모든 생명도 음양의 성질을 띠고 있습니다.

- 짧은 긋기는 방향성을 뜻한다.
- 밖으로 그을 때는 2/3 지점에, 안으로 그을 때는 1/2 지점에 긋는다.
- 위아래로 그을 때는 살짝 오른쪽에 긋되, ㄱ 과 ㅋ 의 경우에는 왼쪽에 긋는다.
- 두 개를 그을 때는 살짝 변화를 준다.

자음

자음은 그 개수가 총 19가지나 됩니다. 하지만 겁먹지 마세요. 형태가 비슷한 자음들끼리 그룹으로 묶어서 공부하면 5가지로 압축되니까요.

ㄱ 그룹: ㄱ, ㅋ, ㄲ

ㄴ 그룹: ㄴ, ㄷ, ㄹ, ㅌ, ㄸ

ㅁ 그룹: ㅁ, ㅂ, ㅍ, ㅃ

ㅅ 그룹: ㅅ, ㅈ, ㅊ, ㅆ, ㅉ

ㅇ 그룹: ㅇ, ㅎ

자음은 왼쪽에 쓰일 때, 위쪽에 쓰일 때, 받침으로 쓰일 때, 그리고 모음의 방향성에 따라서 형태가 조금씩 변화합니다. 기본적으로 초성 중성 종성이 모여 글자를 이루는 한글은 **"조화"**가 핵심이기 때문에 그 기본 성질만 알면 형태를 이해하기 쉬울 거에요.

가　가　가

ㄱ 이 옆에 들어갈 때 - 1획과 2획 모두 사선으로 꺾고 부드럽게 연결시켜 줍니다.

구　구　구

ㄱ 이 위에 들어갈 때 - 1획을 위로 봉긋하게 굴려주고 2획은 모음이 들어갈 자리를 위해 길게 빼지 말아야겠죠?

ㄱ

고　고　고

위에 들어갈 때 - 고, 교의 경우는 더욱 양보가 필요합니다. 45도 꺾으면 ㅗ와 부딪치기 때문에 여기에서는 직각으로 내려줍니다.

욱　욱　욱

초성은 '구'와 마찬가지로 둥글게. 단, 모든 받침은 건물의 기둥이나 마찬가지이기 때문에 쓰러뜨리지 않고 곧게 세워주는 것이 기본입니다.

ㄱ 그룹(ㄱ, ㅋ, ㄲ)

ㅋ 은 ㄱ의 중간부에 가로 획 하나 더해진 모양으로 그 기본은 같습니다.
다만 중간획을 조금 튀어나오게 해줌으로써 답답하지 않게 숨통의 틔워주는 것도 좋지요.

ㅋ

케　케　케

큐　큐　큐

쿄　쿄　쿄

켭　켭　켭

ㄲ은 ㄱ이 두개 붙어있는 모양입니다.
안쪽 ㄱ을 바깥쪽 ㄱ이 감싸고 있는 형태이기 때문에 안쪽 ㄱ을 작게, 바깥쪽 ㄱ을 살짝 크게 해주는
것이 어울립니다.

께　께　께

이런 가로형 글씨는 자칫 뚱뚱해지기 쉽습니다. 이렇게 식구가 많을 때에는 자리를 조금씩 좁혀주는 것
이 요령이겠죠?

꾸　꾸　꾸

여기서의 모양이 독특합니다. 시작 ㄱ 은 곧게 세우고, 두번째 ㄱ 은 둥글게 씁니다. 다소 복잡한 ㄲ 속에
서도 음양의 조화를 통해 아름다움을 추구했던 궁서체의 흔적입니다.

꼬　꼬　꼬

ㅗ 가 올라올 자리를 위해 자음은 곧게 세우면서 하나는 작게, 하나는 살짝 크게 써주면 예쁘겠죠?

깎　깎　깎

옆에 쓰일 때와 받침으로 쓰일 때의 차이점에 주의해서 써주세요.

ㄲ

ㄴ 그룹(ㄴ, ㄷ, ㄹ, ㅌ, ㄸ)

나 나 나

옆에 오는 ㄴ은 각을 주어 쓰고 모음에 따라 ㅓ, ㅕ 인 경우 조금 짧게, ㅏ, ㅑ 의 경우는 모음까지 닿도록 길게 써줍니다.

ㄴ

뉘 뉘 뉘

위나 받침으로 들어가는 ㄴ 은 살짝 둥글려 줍니다.

년 년 년

왼쪽 ㄴ 은 각을 주고 받침 ㄴ 은 둥글게-

ㄷ 은 ㄴ 에 한 획을 얹은 것이지요. 나머지 원리는 모두 같습니다.

데 데 데

ㄷ

드 드 드

ㄷ 돋 돋 돋

ㄹ 은 ㄱ 과 ㄷ 을 합친 형태입니다.

라 라 라

ㄹ 례 례 례

를 를 를

ㄹ 은 세로로 복잡한 글자인데 위와 아래에 모두 들어간다면 자칫 길어질 수 있겠지요. 이때에도 역시 다른 식구들을 위해 미리미리 자리를 좁혀 공간을 확보하는 배려가 필요합니다.

팁

획과 획 사이의 간격을 균등하게 하면 훨씬 통일감 이 있고 질서정연해 보이는데 이런 필법을 "균간법"이라 합니다.

룰 둘 불

ㄴ 그룹 (ㄴ, ㄷ, ㄹ, ㅌ, ㄸ)

ㅌ 은 ㄷ 에 한 획이 더해져 강조된 것입니다.

ㅌ

ㄸ 은 뚱뚱해질 수 있으니 조금 좁혀 쓰는 게 중요합니다.

ㄸ

ㅁ 을 쓸 때에는 위와 아래가 똑 같은 통자 허리인 것 보다는 아래를 약간 좁혀 주는 게 예쁩니다. 그게 건강한 모습이며 음양의 조화이니까요.

마　마　마

단, 옆에 쓰일 때 허리를 너무 조이면 모음과의 밸런스가 맞지 않으니 주의해주세요.

ㅁ

무　무　무

몸　몸　몸

ㅂ 은 1획보다 2획을 조금 더 길게 해주는 것 이외에는 어디에 쓰이든 특별히 바뀌는 건 없습니다.

벼　벼　벼

ㅂ

볼　볼　볼

밥　밥　밥

ㅁ 그룹 (ㅁ, ㅂ, ㅍ, ㅃ)

ㅍ 도 옆에 ㅏ, ㅑ 가 올 경우 마지막 획을 모음에 닿게 쓰는 것 이외에는 달라지지 않습니다.

	편	편	편

ㅍ

폰 폰 폰

잎 잎 잎

ㅃ 은 ㅂ 이 두개 붙어있는 형태지요? 역시 가로로 넓어지지 않게 좁혀서 쓰면 됩니다.

빵 빵 빵

ㅃ

빼 빼 빼

뾰 뾰 뾰

ㅅ 그룹은 옆에 쓰일 때, 위에 쓰일 때, 받침으로 쓰일 때, 모음의 방향에 따라 모두 다른 형태를 띕니다. 하지만 원리를 알면 그리 복잡하지 않아요. 한글은 초성 중성 종성이 조화를 이루려 서로 배려한다는 걸 기억하세요.

모음이 ㅏ, ㅑ 인 경우 1획은 45도 내려긋고 중간지점에서 2획을 찍는 형태입니다.

모음이 ㅓ, ㅕ 인 경우 서로 부딪칠 수 있으니 2획이 살짝 방향을 틀어 모음에게 자리를 양보해 주지요.

ㅅ 이 위에 쓰이는 경우에는 모음의 가로획이 우상향 함에 따라 밸런스를 맞추는 기분으로 2획을 좀 더 벌려서 수평에 가깝게 쓰는 것입니다.
받침은 기둥이므로 변형없이 바르게 씁니다.

ㅈ 은 ㅅ 위에 뚜껑을 덮은 것으로 나머지 원리는 모두 같습니다.

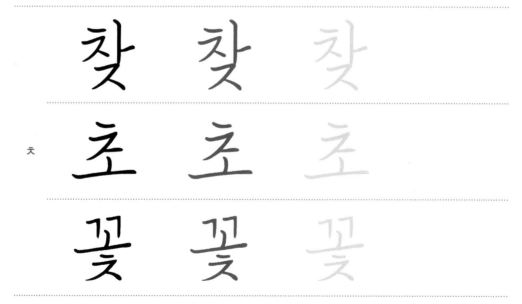

ㅈ

ㅊ 은 ㅈ 위에 · 만 하나 추가된 것으로 나머지 원리는 모두 같습니다.

ㅊ

ㅅ 그룹(ㅅ, ㅈ, ㅊ, ㅆ, ㅉ)

ㅆ 은 ㅅ 이 두개 붙은 형태이지요.

써 써 써

가족이 늘어난 만큼 조금씩 자리를 좁히는 것이 보기 좋습니다. 역시 모음에 ㅓ, ㅕ 가 오는 경우 두번째 ㅅ의 2획을 구부려 양보하지요.

ㅆ 쓰 쓰 쓰

위로 갈때에도 역시 두번째 ㅅ의 2획은 수평에 가깝게 눕혀주세요.

겠 겠 겠

받침으로 들어가는 ㅅ 그룹은 변형없이 써줍니다.

ㅉ 도 ㅈ 이 두개 묶여 있으므로 옆으로 넓어지지 않게 주의해서 써주세요.

째 째 째

ㅉ 쯤 쯤 쯤

ㅇ 그룹(ㅇ, ㅎ)

ㅇ은 오직 동그랗게 쓰면 됩니다. 그런데 위에 쓸 때는 약간 납작하게 쓰는 것도 괜찮습니다. 조심할 것은 길게 쓰면 안됩니다. 길어지면 늘어진 느낌이 들거든요.

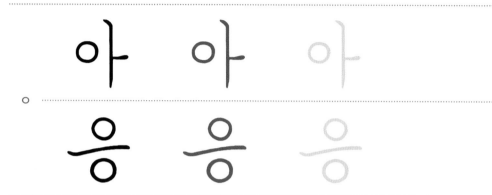

ㅎ은 ㅇ 보다는 ㅇ을 약간 작게 쓰는 것이 예뻐 보입니다. 위에 두 식구가 더 있으니까요. 첫 점과 두 번째 옆으로 긋기 그리고 ㅇ 사이에 공간은 비슷하게 합니다.

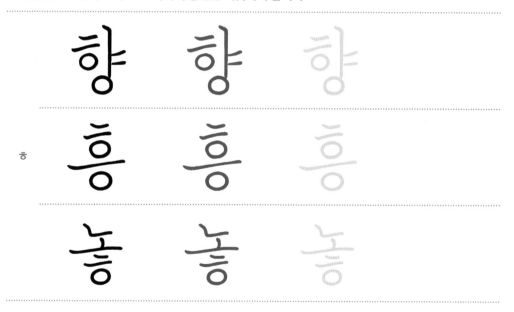

여기까지 잘 따라오셨나요? 복잡한 설명은 한번정도만 읽고 원리를 이해해 두시고 형태를 카피한다고 생각하셔도 무방합니다.

놀랍게도 벌써 기본이 끝났습니다. 이제 남은 것은 숙달입니다. 이 숙달의 단계에서 여러분은 생각지도 못했던 소중한 열매를 거둘 것입니다.

글씨와 여백의 관계

방에는 살림살이가 있고 빈 공간이 있습니다. 그런데 방의 핵심은 살림살이가 아니라 빈 공간이라는 걸 아시나요? 물건으로 꽉 들어찬 공간을 보면 그 물건들이 아무리 값비싼 것들이라 해도 전혀 아름답게 보이지 않습니다. 반면에 여유롭게 탁 트인 공간에 꼭 필요한 무언가 놓여 있을 때 사람은 그 곳에서 편안함을 느끼게 되죠.

글씨도 그와 같아서 획이나 선에만 시선이 휘둘리면 안됩니다. 빈 자리를 보는 눈이 생겨야 한다는 말이지요.

그렇다면 가령 원고지의 한 칸 속에서 획이 차지하는 자리와 빈 공간이 차지하는 자리의 비례는 어느 정도가 적당할까요?

글자 형태에 따라 다르지만 획이 차지하는 공간이 50%를 넘어서면 답답해집니다.

위, 아래, 옆, 그리고 획의 사이마다 쉴 틈을 내어 주세요.

그 글씨는 편안한 공간처럼 우리의 눈과 마음을 머물게 하고 쉬게 할 것입니다.

제 5 장

손글씨 실전

손글씨 실전

마음씨, 말씨, 글씨 -
이렇게 '씨'라는 말이 붙은 단어들은 널리 퍼진다는 의미를 담고 있습니다.

마음에는 씨가 있어서 어떤 마음을 먹느냐에 따라 그 마음은 커지고, 다른 사람에게 전이되고, 행동과 변화를 촉발합니다.
말에도 퍼지는 힘이 있어서 잘못된 소문이 누군가를 해칠 수도 있고, 이 세상을 바꿀 수도 있지요.
글씨는 마음과 말을 문서화하는 것이라고 볼 수 있습니다. 그래서 공간 너머까지도 영향을 미치고, 시간을 넘어서 후대에 무언가를 남길 수도 있습니다. 그렇기 때문에 글씨를 잘 쓰는 것도 중요하지만 더욱 중요한 것은 "무엇을 쓰느냐" 입니다.

글을 쓴다는 것은 내 안에 씨를 뿌리는 것입니다.
기왕이면 싫은 것 보다는 좋아하는 것을 쓰세요.
힘이 빠지는 말 보다는 심장을 뛰게 하는 명언을 쓰세요.

내 마음 밭에 제일 귀하고 어여쁜 말들을 골라서 꼭꼭 눌러쓴 글씨가 뿌려지면 그것은 나를 발전시키고, 나아가 주변을 밝히는 힘이 됩니다.

긍정어 쓰기

여러분의 첫 과제는 쓰면서 기분이 좋아질 수 있는 "긍정어"들입니다.
이 멋진 단어들로 우리의 내면에 밝고 아름다운 길을 한번 내볼까요?

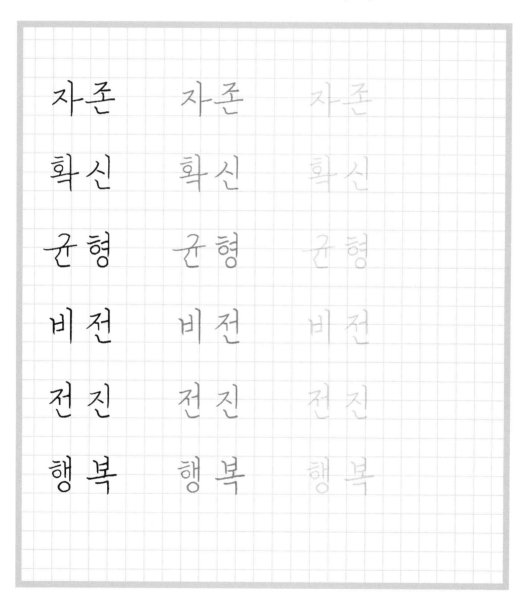

발전	발전	발전
몰입	몰입	몰입
신뢰	신뢰	신뢰
지성	지성	지성
영감	영감	영감
충만	충만	충만
활력	활력	활력

대박	대박	대박
자유	자유	자유
성공	성공	성공
만족	만족	만족
평화	평화	평화
사랑	사랑	사랑
친절	친절	친절

매력	매력	매력
정성	정성	정성
은총	은총	은총
가치	가치	가치
상생	상생	상생
성실	성실	성실
겸손	겸손	겸손

정직	정직	정직
존중	존중	존중
총명	총명	총명
건강	건강	건강
감사	감사	감사
충만	충만	충만
풍요	풍요	풍요

조 화　　조 화　　조 화

공 감　　공 감　　공 감

온 화　　온 화　　온 화

지 혜　　지 혜　　지 혜

배 려　　배 려　　배 려

기 쁨　　기 쁨　　기 쁨

환 희　　환 희　　환 희

확장	확장	확장
상승	상승	상승
소통	소통	소통
예의	예의	예의
끈기	끈기	끈기
젊음	젊음	젊음
집중	집중	집중

이 긍정어에 자신이 원하는 단어를 추가해도 좋습니다.

그리고 쓰는 요령 중에 보통 사람들이 간과하고 있는 부분이 있습니다. 단지 손 만을 움직여 기계처럼 쓰는 것이지요. 그것은 마치 인쇄된 그림과 같아서 실물처럼 생생한 느낌이 나지 않습니다.

글씨는 그 의미를 느끼면서 쓰는 것이 가장 훌륭한 태도입니다. 가령 '집중'이라는 단어를 쓰면서 집중된 의식에 초점을 맞추는 것입니다. 아무 생각 없이 쓰는 것과는 차원이 다른 느낌을 받게 될 거에요.

그런 자세로 '평화'를 쓰고 '사랑'을 써보세요. 이것은 당신이 뿌린 아름다운 씨에 생명을 부여하는 일이기도 합니다.

빨간 펜 첨삭법

무조건 한글자를 수십번, 수백번씩 쓴다고 해서 실력이 느는 것은 아닙니다. 오히려 잘못된 채로 굳어질 지도 모르죠. 실제로 오랜 세월 열심히 손글씨를 써 오신 분들 중 잘못된 형태를 고수하는 분들도 있습니다. 그런 안타까운 일을 피해야 겠죠?

그러기 위해서는 내가 써 놓은 글씨를 보면서 잘못된 부분을 찾는 눈을 길러야 합니다. 스스로 자기 글씨를 교정하는 것을 **자기첨삭**이라고 합니다. 여기서 첨삭이란 더할 것은 더하고 뺄 것은 뺀다- 라는 뜻입니다.

내가 써 놓은 글씨의 잘못된 부분을 찾아내어 빨간 펜으로 교정해보는 겁니다. 쓸 때에는 몰랐던 것이 볼 때에는 꽤 잘 보이기 때문에 의외로 효과적인 글씨 교정 방법 중 하나입니다.

글씨 교정

"좋아하는 단어를 직접 써 보세요."

명언 쓰기

글자를 쓰고, 단어를 썼으니 문장으로 넘어 갈 차례입니다.

이제 문장으로 이뤄진 단어들, 즉 꿰어진 구슬과도 같은 명언들을 써 볼까요?

명언 ❶

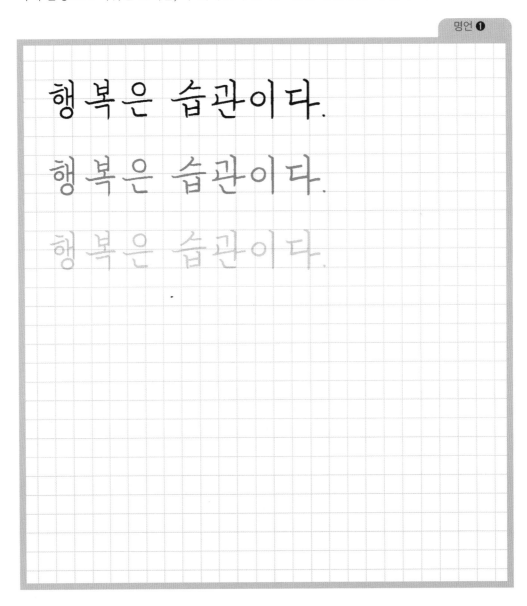

오랫동안 꿈을

오랫동안 꿈을

오랫동안 꿈을

그리는 사람은

그리는 사람은

그리는 사람은

마침내 그 꿈을 닮아간다.

마침내 그 꿈을 닮아간다.

마침내 그 꿈을 닮아간다.

성공의 비결은 단 한가지,

성공의 비결은 단 한가지,

성공의 비결은 단 한가지,

잘 할 수 있는 일에

잘 할 수 있는 일에

잘 할 수 있는 일에

집중하는 것이다.

집중하는 것이다.

집중하는 것이다.

문제점에 집중하지 말고

문제점에 집중하지 말고

문제점에 집중하지 말고

해결점에 집중하라.

해결점에 집중하라.

해결점에 집중하라.

평생 살 것 처럼

평생 살 것 처럼

평생 살 것 처럼

꿈을 꾸고

꿈을 꾸고

꿈을 꾸고

내일 죽을 것 처럼

내일 죽을 것 처럼

내일 죽을 것 처럼

오늘을 살아라.

오늘을 살아라.

오늘을 살아라.

사막이 아름다운 것은

사막이 아름다운 것은

사막이 아름다운 것은

어딘가에

어딘가에

어딘가에

샘이 숨겨져 있기

샘이 숨겨져 있기

샘이 숨겨져 있기

때문이다.

때문이다.

때문이다.

인생에서 원하는 것을

인생에서 원하는 것을

인생에서 원하는 것을

얻기 위한

얻기 위한

얻기 위한

첫 번째 단계는

첫 번째 단계는

첫 번째 단계는

내가 무엇을 원하는지

내가 무엇을 원하는지

내가 무엇을 원하는지

결정하는 것이다.

결정하는 것이다.

결정하는 것이다.

빛을 퍼뜨릴 수 있는

빛을 퍼뜨릴 수 있는

빛을 퍼뜨릴 수 있는

두 가지 방법은

두 가지 방법은

두 가지 방법은

촛불이 되거나

촛불이 되거나

촛불이 되거나

그것을 비추는

그것을 비추는

그것을 비추는

거울이 되는 것이다.

거울이 되는 것이다.

거울이 되는 것이다.

"내 좌우명이나 좋아하는 명언을 써서 완성해 보세요."

손글씨의 꽃 - 시로 피어나다

내려쓰기의 아날로그 감성

시는 운문이라고 하여 산문과 다르게 고도로 정제된 단어로 압축을 한 글입니다. 압축될 수록 여운이 강해지며 그 파동이 멀리 퍼지는 힘을 갖게 되지요. 좋아하는 시인의 시를 손글씨로 쓰는 것만큼 운치 있고 근사한 일이 또 있을까요?

일반적인 가로쓰기에 비해 세로로 쓰는 글은 고전적인 맛과 함께 특히 시와 잘 어울립니다.

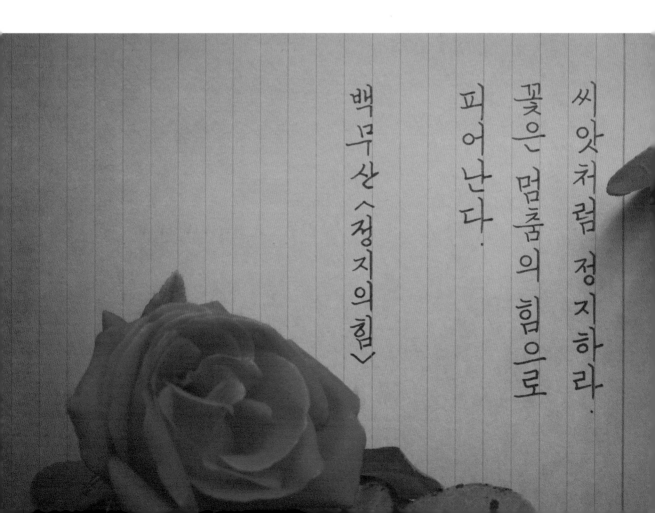

씨앗처럼 정지하라. 꽃은

씨앗처럼 정지하라. 꽃은

씨앗처럼 정지하라. 꽃은

멈춤의 힘으로 피어난다.

멈춤의 힘으로 피어난다.

멈춤의 힘으로 피어난다.

긴 외다리로

졸리운

명하게

빛나는 바라보네.

황지우 〈새들도 세상을 뜨는구나〉

더

거물면서

물새가

바다를

바라보네.

옆눈으로 서 있는

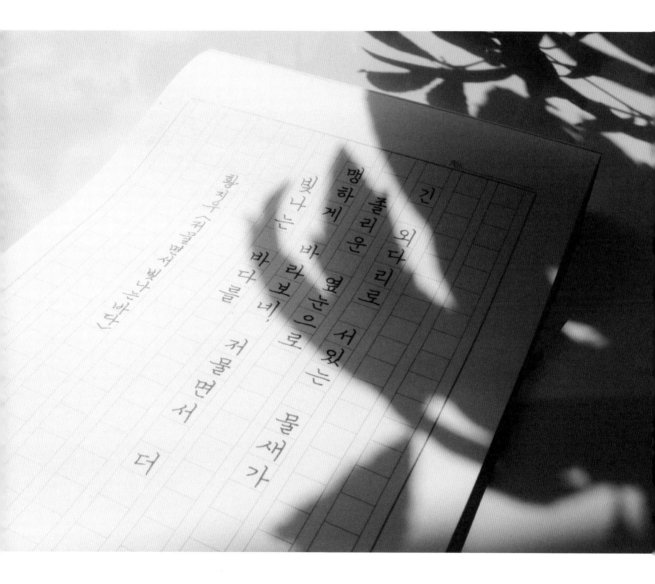

긴 외다리로 서 있는 물새가

긴 외다리로 서 있는 물새가

긴 외다리로 서 있는 물새가

졸리운 옆 눈으로 맹하게 바라보네,

졸리운 옆 눈으로 맹하게 바라보네,

졸리운 옆 눈으로 맹하게 바라보네,

저물면서 더 빛나는 바다를

저물면서 더 빛나는 바다를

저물면서 더 빛나는 바다를

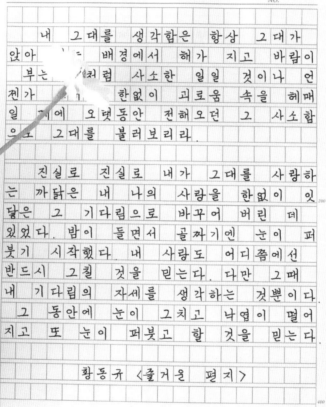

내　　그대를　　생각함은　　항상　　그대가
앉아　있는　배경에서　해가　지고　바람이
부는　것처럼　사소한　일일　것이나　언
젠가　　　한없이　괴로움　속을　헤매
일　때에　오랫동안　전해오던　그　사소함
으로　그대를　불러보리라.

　　　진실로　　진실로　　내가　　그대를　　사랑하
는　까닭은　내　나의　사랑을　한없이　잇
닮은　그　기다림으로　바꾸어　버린　데
있었다.　밤이　들면서　골짜기엔　눈이　퍼
붓기　시작했다.　내　사랑도　어디쯤에선
반드시　그칠　것을　믿는다.　다만　그때
내　기다림의　자세를　생각하는　것뿐이다.
그　동안에　눈이　그치고　낙엽이　떨어
지고　또　눈이　퍼붓고　할　것을　믿는다.

　　　　　　황동규　<즐거운　편지>

내 그대를 생각함은

내 그대를 생각함은

내 그대를 생각함은

항상 그대가 앉아 있는 배경에서

항상 그대가 앉아 있는 배경에서

항상 그대가 앉아 있는 배경에서

해가

지고 바람이 부는 일처럼

해가

지고 바람이 부는 일처럼

해가

지고 바람이 부는 일처럼

사소한 일 일 것이나

사소한 일 일 것이나

사소한 일 일 것이나

언젠가 그대가

언젠가 그대가

언젠가 그대가

한없이 괴로움 속을 헤매일 때에

한없이 괴로움 속을 헤매일 때에

한없이 괴로움 속을 헤매일 때에

오랫동안 전해 오던 그 사소함으로

오랫동안 전해 오던 그 사소함으로

오랫동안 전해 오던 그 사소함으로

그대를 불러 보리라.

그대를 불러 보리라.

그대를 불러 보리라.

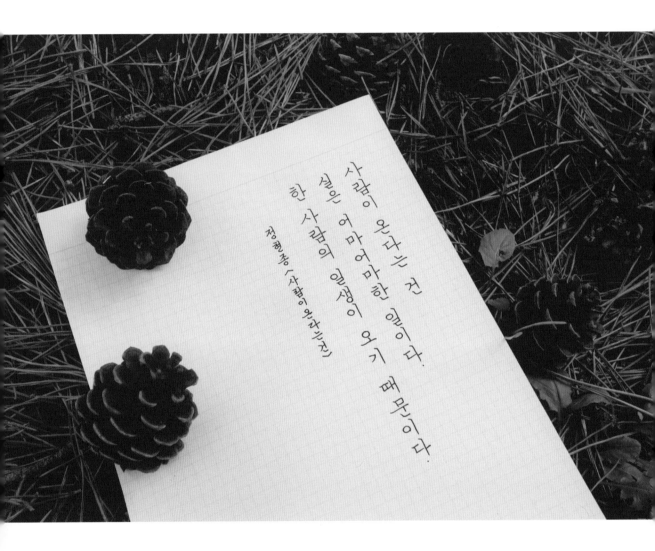

사람이 온다는 건
실은 어마어마한 일이다.
한 사람의 일생이 오기 때문이다.

정현종 〈사람이 온다는건〉

사람이 온다는 건

사람이 온다는 건

사람이 온다는 건

실은 어마어마한 일이다.

실은 어마어마한 일이다.

실은 어마어마한 일이다.

한 사람의 일생이 오기 때문이다.

한 사람의 일생이 오기 때문이다.

한 사람의 일생이 오기 때문이다.

"좋아하는 시를 써 보세요."

"좋아하는 시를 써 보세요."

봉투 글씨 쓰기

기본적인 손글씨 연습이 충분히 되었다면 봉투 글씨에 많이 쓰이는 내용들을 모아서 연습해볼까요?

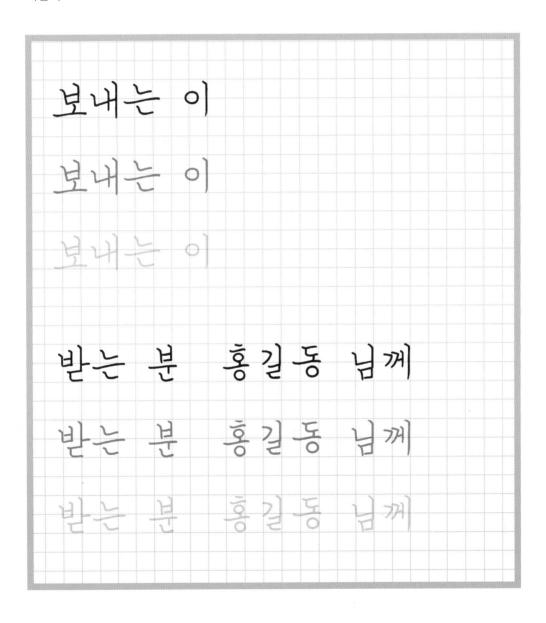

귀하 귀중

귀하 귀중

귀하 귀중

서울특별시

서울특별시

서울특별시

중구 광희동 1가

중구 광희동 1가

중구 광희동 1가

234-56번지 세모빌딩 7층

234-56번지 세모빌딩 7층

234-56번지 세모빌딩 7층

부조를 할 때 봉투에 인쇄된 글씨가 써 있는 경우도 있지만 직접 우아한 봉투를 준비해서
손글씨를 쓴다면 더 특별한 느낌이 들겠죠?

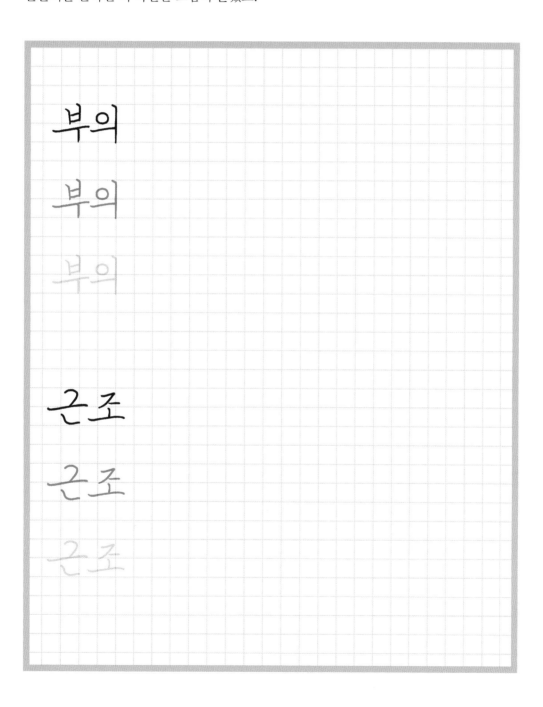

그 외에도 연하장이나 감사의 편지, 혹은 선물을 보낼 때에도 이정도 손글씨는 쓸 일이 꽤 많이 있을 거에요.

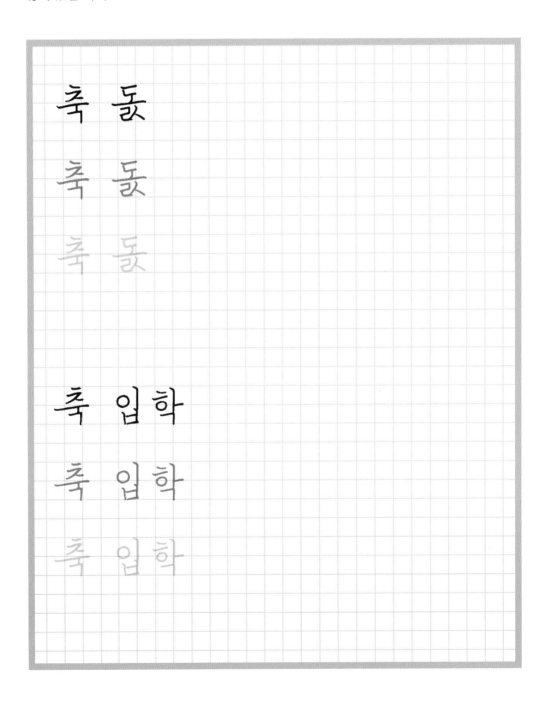

축 합격

축 합격

축 합격

결혼을 축하합니다.

결혼을 축하합니다.

결혼을 축하합니다.

선생님 감사합니다.

선생님 감사합니다.

선생님 감사합니다.

어머니 아버지 사랑합니다.

어머니 아버지 사랑합니다.

어머니 아버지 사랑합니다.

부모님 건강하세요.

부모님 건강하세요.

부모님 건강하세요.

행복하세요.

행복하세요.

행복하세요.

새해 복 많이 받으세요.

새해 복 많이 받으세요.

새해 복 많이 받으세요.

잔상첨삭법

여러분은 이 책에 나오는 글씨(체본)를 보며 따라 쓰는 연습을 하고 계실 겁니다. 그런데 왠지 닮게 써지지가 않는다면 이 방법을 한 번 써보세요.

바로 잔상을 이용한 첨삭법입니다.

❶ 체본을 본다

❷ 눈동자를 빨리 옮겨 자기 글씨를 본다.

❸ 그러면 체본의 잔상과 자기 글씨가 겹쳐 그 차이가 보인다.

❹ 그것을 참고하여 고쳐 쓴다.

이때 눈동자를 빨리 옮기는 것이 포인트입니다. 고개를 돌리게 되면 동작이 둔해지고 늦어져 잔상이 맺히질 않죠. 이 잔상비교법은 제가 오랜 세월 서예를 하면서 터득한 방법인데 명필 대가들의 글을 카피하는 데에 있어 매우 효과적입니다.

"좋아하는 문장을 직접 써 보세요."

손편지 쓰기

이메일과 핸드폰 문자 메세지로 모든 소통이 가능한 이 시대에 손편지가 가지는 의미는 어떤 것일까요?

하루에 수십, 수백통의 메시지를 보내는 현대인들에게 손편지의 애틋함과 정성스러움은 잊혀 졌습니다. 하지만 그만큼 더욱 귀하고 특별해진 것도 사실이지요.

한 글자 한 글자 직접 써내려 간 편지를 받은 사람은 그 감동을 쉽게 잊지 못할 겁니다.

늘 옆에 있어주는 사랑하는 반려자에게, 본지 오래된 친구에게, 함께 일하는 동료에게, 당신의 고객에게, 언제나 관심과 표현이 부족했던 아들 딸에게, 감사했던 은사님께, 자주 찾아 뵙지 못하는 부모님께…

화려한 글솜씨가 아니어도 상관없습니다. 멋드러진 비유가 들어가지 않아도 괜찮아요. 투박하더라도 진정성 있는 당신의 마음을 손글씨로 적어 전해보세요.그 작은 종이 한 장이 받는 이와 당신의 하루까지 아주 행복하게 만들어줄 것입니다.

제 6 장

글씨가 곧 나다

신언서판(身言書判) - 사람 판단의 척도

당신은 사람을 볼 때 무엇으로 그를 판단하시나요? 고대에는 사람을 판단하는 기준으로 "신언서판(身言書判)" 이 네 가지를 강조한 바 있습니다.

신(身)

우선 그의 얼굴과 몸, 즉 겉으로 드러난 그 사람을 보겠지요. 겉모습만으로 사람을 판단하는 건 아주 위험한 일입니다만 상당히 많은 정보가 드러나기는 합니다. 여기에는 표정이나 자세도 포함되겠지요.

언(言)

보아하니 얼굴도 멀끔하고 몸매도 아주 좋아 보입니다. 그런데 입을 여는 순간 말이 경박스럽거나 무례하기 짝이 없다면? 첫인상이 무색하게 점수가 깎이겠지요. 그래서 말을 해보고 들어봐야 하는 겁니다.

서(書)

생긴 것 괜찮고 말도 무난한데 글씨를 보니 엉망이라면 어떨까요? 이것 역시 굉장한 감점 요인입니다. 말은 번드르르 할 수 있으나 글씨는 쉽게 꾸밀 수 없거든요.

여기서 書라는 것은 글씨와 글을 모두 아우르는 말입니다. 제가 수십 년간 손글씨를 지도해 오면서 느낀 것은 글씨가 곧 그 사람이더라는 사실입니다.

매사에 정리를 못하는 이는 글도 두서없이 정리가 안됩니다. 맥이 빠져 있는 사람의 글씨는 획에도 힘이 없고 구불거려서 보기만해도 힘이 쭉쭉 빠져요.

의외로 글씨나 글을 보면 꽤 많은 것이 바로 판단이 됩니다. 신체가 겉으로 드러난 그 사람의 정보라면 글씨는 내면을 드러내 주는 거울이기 때문이지요.

판(判)

판단력을 보는 것입니다. 또 다른 의미로 보면 신(身) 언(言) 서(書) 로 판단한다는 뜻도 됩니다.

글씨와 내면의 상관관계

글씨를 통해 내면을 들여다보는 방법에는 여러가지가 있습니다. 이 책을 보고 계신 분들도 내가 쓴 글씨를 보면서 자가 진단을 해보는 것도 재밌을 것 같네요.

글씨가 어느 한쪽으로 자꾸 쓰러지는 사람이 있습니다. 한 사람의 글씨는 무작위로 쓰러지는 게 아니고 늘 거의 한쪽으로만 쓰러집니다. 습관이 그렇게 굳어진 것인데요. 왜 그런 습관이 생겼을까요?

눈과 뇌가 불균형하게 정보를 수납하기 때문입니다. 이 경우 그 사람은 몸의 좌우가 불균형할 가능성이 큽니다. 얼굴이 좌우 비대칭이거나 어깨와 골반이 틀어져 있을 가능성이 있다는 말이지요.

이 경우에는 아주 간단한 방법으로 글씨의 쓰러짐을 고칠 수 있습니다. 왼쪽으로 쓰러지면 오른쪽으로, 오른쪽으로 쓰러지면 왼쪽으로 쓰러지게 써주면 됩니다. 똑바로 쓰려고 하는게 아니라 그 반대로 쓰려고 해야 한다는 뜻입니다. 어중간하게 교정하려 해서는 잘 안 고쳐집니다. 가령 내려긋기가 자꾸 오른쪽으로 3도 정도 쓰러진다면 똑바로 쓰려 하지 말고 왼쪽으로 3도 쓰러지게 쓰려고 작심해야 합니다. 그러면 거의 바로 써집니다.

더구나 글씨가 쓰러지면 몸의 불균형과 더불어 의식도 편향성을 띄곤 하는데요, 그런 이치로 글씨가 바로 세워지면 의식도 중정(中正)이라는 균형 잡힌 상태에 가까워질 수 있게 되는 것입니다.

옆으로 긋는 획을 보고도 그 사람의 성향을 엿볼 수 있습니다.
아주 평탄하게 수평으로 긋는 이는 착하고 무난한 성격이지만 재미는 없을 수 있습니다. 변화나 도전을 두려워하는 면이 있지요.

반면 매우 가파르게 치솟아 오르는 획이라면 어떨까요? 이 경우는 지나치게 격정적이거나 투쟁적일 가능성이 있습니다.
글씨의 각도가 오르락내리락하는 경우는 어떨지 짐작이 되시나요? 성격에 변덕이 있는 경우 이런 글씨를 쓸 가능성이 높습니다.
글씨의 각도는 웬만하면 평행이 좋습니다. 거기에서 아주 미미한 각도의 움직임 - 이것이 가장 아름다운 상태입니다. 은은하게 말이죠.

글씨가 작은 것은 많은 부분을 드러내고 싶지 않다는 조심성이고 자신감의 부족입니다.
반면 글씨가 큰 사람은 드러냄에 있어서 자신감이 있는 편이나 그것이 무조건 좋은 것은 아닙니다. 말로 치면 목소리가 큰 것이고 역시 가장 좋은 글씨의 크기라는 것은 주변 상황에 조화로운 것이겠지요.
줄 노트라면 그에 맞게, 원고지라면 그 공간의 절반 정도, 방안지라면 선에 맞게 쓰면 됩니다.

글씨 쓰는 속도는 어떨까요? 이건 아주 흥미로운 부분입니다.

글씨를 빨리 쓴다는 것은 성격이 급한 것이지요. 느리게 쓰는 사람은 느긋하다고 할 수 있지만 어찌보면 좀 답답한 성격일 수도 있어요.

속도의 문제는 일상과 학습, 공부에 있어서도 중요한 변곡점을 제시합니다. 빠른 경우는 빠르다는 기능성에서는 훌륭합니다만 글씨가 망가질 가능성이 크지요. 느리게 쓰다가는 받아쓸 경우에 도저히 속도를 따라잡지 못할 것입니다.

이것은 제 유튜브 구독자분들도 자주 질문하는 부분이기도 합니다.

"궁서체, 정자체는 빨리 써야 할 때는 불가능한 거 아닌가요?"

강의 수강이나 회의 메모시에는 궁서체, 즉 정자체로 따라잡기는 힘든 것이 사실입니다. 그래서 나온 것이 흘림체입니다.

하지만 본서에서는 그 부분까지는 다루지 않겠습니다. 대신 더 간단한 방법을 알려드릴 게요.

> 급할 때는 일단 예쁘지 않더라도 빨리 받아쓴다.
>
> 그리고 나중에 기록용 노트에 정갈하게 다시 쓴다.

이렇게 한번 필기한 내용을 다시 정리하는 것은 공부나 암기에도 상당히 효과가 있습니다. 잘 정리된 노트는 나중에 다시 펼쳐 볼 때에도 훨씬 눈에 잘 들어오겠지요.

회의하면서 적은 내용(좌) / 차분하게 다시 정리한 내용(우)

펜글씨 이전 즉, 서예의 시절에는 띄어쓰기란 존재하지 않았습니다. 그때에는 빈틈없는 무결성이 중시되었지요. 그런데 지금은 왜 띄어 쓸까요? 읽기 편하기 때문입니다.

마치 호흡의 이치와 같아서 찬 곳이 있으면 빈 곳이 있는 것이 온당합니다. 썼으면 멈춘 자리가 필요하지요. 한 의미는 다른 의미와 몸을 섞지 않아야 할 때가 있습니다.

다만 그것이 원고지에 쓰듯이 현격할 필요는 없습니다. 은은하게 띄어 주는 것으로 그 흐름이 이어지게 하는 것이 묘입니다.

손글씨로 나를 반듯하게

글씨를 보고 사람을 판단할 수 있다면 바른 글씨를 통해 모난 부분도 바로잡을 수 있다는 뜻이겠지요?

특히 한글은 몸과 마음을 수양하는 면에서도 더할 수 없이 좋은 도구입니다.

내려긋기와 옆으로 긋기의 올 곧은 획이 있고,

상황에 따라 각을 줄 때와 둥글릴 때를 알아야 하며,

획끼리 부딪치지 않기 위해서는 다른 획을 배려하고 준비하는 자세도 필요합니다.

좋은 글씨란 획 간의 조화, 자모 간의 조화, 자간의 조화를 이루는 글씨입니다.

바른 글씨를 통해 삶을 돌아보고 다듬어 보는 좋은 기회를 가지시길 바라봅니다.

손글씨, 얼마나 써야 완성될까?

손글씨를 쓰는 과정은 간단하게 두단계로 나눌 수 있습니다.

기초를 잡는 기간과 숙달하는 기간.

걸음마에 해당하는 기초는 하루에 한시간 정도 투자한다고 했을 때 일주일이면 충분히 잡힌다고 봅니다. 그리 길 필요가 없어요. 자음과 모음, 그 조합 방법을 머릿속에서 이해하기만 하면 되니까요. 하지만 아직 손글씨의 마스터가 됐다- 라고 하기엔 실력이 여물지 않았겠죠.

그렇다면 숙달하는 기간은 어느 정도가 좋을까요?

사실 이 단계부터는 기간이 큰 의미는 없습니다. 꾸준히 쓰는 만큼 익숙해질 것이고, 익숙함속에 자연스럽게 나만의 필체도 드러나겠지요. 그래서 저는 취미삼아 손글씨를 써 보시길 권합니다.

글쓰기가 취미인 사람

저는 여가 시간에 주로 뭘 하냐는 질문을 받을 때 "손글씨를 씁니다." 라고 대답해요. 그러면 대부분 손글씨로 도대체 무엇을 쓰는지, 그리고 그것이 소중한 여가시간을 허비(?)할 만큼 재미난 일인지 궁금해합니다.

누구나 할 줄 아는 글쓰기- 이것이 취미가 된다는 것을 상상해 보신 적 있나요?

그런데 말입니다. 놀랍게도 글씨를 잘 쓸 수 있게 되면 뭐라도 쓰고 싶은 마음이 생깁니다. 아주 자연스러운 일이지요. 처음에 방법을 익히고 연습하는 과정은 다소 더디고 어렵게 느껴질 수 있지만 일단 손에 익으면 글씨를 쓰는 행위 자체가 매우 즐거워집니다.

길을 걷다가도, SNS를 하다가도 좋은 글귀가 보이면 쓰고 싶어 집니다.
대화를 나누거나 영화 속에 나오는 멋진 대사가 있으면 기록하게 되지요.
특히 책을 읽을 때면 옆에 노트를 하나 챙겨다 놓고 읽는 습관이 생길 정도입니다. 좋은 표현이나 마음에 드는 문구가 보이면 메모해뒀다가 나중에 손글씨로 직접 써 보는 것이지요.

요즘은 저처럼 이렇게 필사를 하시는 분들이 꽤 있는 것으로 압니다. (*필사- 글을 베껴 쓰는 것) 심지어 함께 모여서 필사를 하는 모임도 있고요. 좋아하는 작가의 책을 정해 놓고 통째로 필사를 하는 분들도 있습니다.

그리고 취미 중에 한 가지 방법으로 사경(寫經)이 있는데요,
사경이란 경전을 쓰는 것을 말합니다. 즉 자신이 믿고 따르는 종교경전- 성경이나 불경, 코란 등의 어느 부분을 쓰는 것이지요.

사경의 목적은 고귀한 진리를 내 안에 새기고 집중력을 배양하는 것입니다. 더욱이 고귀한 글이기 때문에 함부로 어지러이 쓸 수가 없겠죠? 마음을 가다듬고 최대한 정성스럽게 쓰게 되어 실력 향상에도 적지 않게 도움을 줍니다.

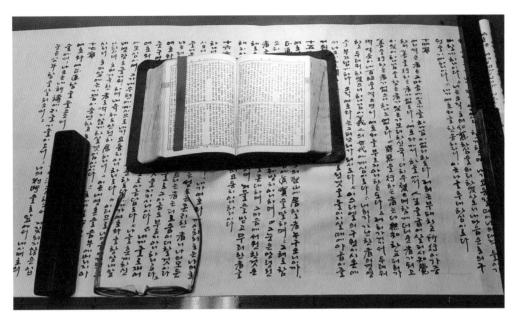
제가 존경하는 분의 구약성경 붓글씨 사경

종교가 딱히 없는 분이라면 위대한 작가의 글이나 명언을 모아서 인생의 지침을 삼을 수도 있겠지요.

글쓰기를 취미인 사람으로서 이것을 하는 이유에 대해 정리해서 말씀드리자면-

첫번째, 우선 잡다한 지식이나 복잡하게 얽힌 생각들이 차분하게 정리됩니다.

두번째, 목표나 비전, 새겨 둘 만한 좋은 말들이 내 손끝을 거쳤을 때 훨씬 더 깊게 새겨지는 효과가 있습니다.

세번째, 성격이 다스려집니다.

고요하게 자리에 앉아서 좋은 글을 되새겨 써보는 행위- 이보다 정신수양에 탁월한 취미가 또 있을까요?

제 7 장

손 글 씨 루 틴

손글씨 루틴

하루의 일정 시간을 정해 놓고 손글씨를 쓰는 루틴을 만드는 것도 좋은 방법입니다.
저의 손글씨 루틴을 소개해 드릴 게요.

아침의 손글씨

저는 아침에 씻고 식탁에 앉아서 커피와 빵을 먹기 직전- 이 가장 행복하고 여유로운 시간을 손글씨에 바칩니다.

요즘은 좋아하는 책을 필사하고 있어서 식사시간에는 그날 적은 내용들에 대해 가족들과 대화를 나누기도 합니다. 이 때 하루의 계획을 손글씨로 쓰는 것도 좋겠지요?

자투리 손글씨

직장에서도 업무를 잠시 쉴 때 몇 자라도 손글씨를 쓰는 시간을 가집니다. 이것은 저에게 스트레스를 푸는 행위라고 볼 수 있지요.

오늘의 업무 순서를 쓰기도 합니다. 회의시간에도 아주 급한 경우가 아니면 손글씨로 필요 내용을 씁니다. 바이어나 거래처 분을 만나서 이야기할 때에도 노트를 꺼내 손글씨로 메모하곤 합니다. 어떤 느낌이 들지 짐작 되시나요?

굿나잇 손글씨

아침잠이 많거나 출근 시간엔 여유를 못 내시는 분들이라면 퇴근 후 적당한 시간을 정해 놓고 고정된 자리에서 노트를 펼치시기를 권합니다.

이때는 무엇을 쓰면 좋을까요?
하루를 돌아보며 일기를 쓸 수 있겠네요.
저의 경우는 제 가족과 저 자신을 위한 기도를 말로도 하고 쓰기도 합니다. 쓰는 기도는 말로 하는 기도와는 사뭇 느낌이 다릅니다. 더 오롯이 집중되고 깨어 있는 느낌이 든다고 할까요?

아, 감사일기를 쓰는 것도 좋을 겁니다. 꼭 대단한 일은 아니더라도 생활 속의 소소한 감사거리들을 찾고 쓰는 과정이 쌓이면 삶은 점점 더 감사로 가득 차게 되고, 잠들기 전 하루의 마무리에 당신의 입꼬리는 미소를 짓고 있을 거에요.

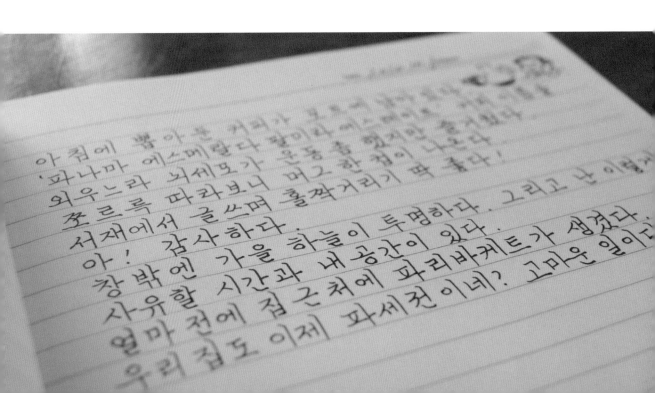

제 8 장

손글씨의 응용과 확장

손글씨의 응용과 확장

사실 손글씨의 세계는 광대합니다. 손글씨 안에는 서예, 펜글씨, 붓펜글씨 등이 포함되어 있지요.

이 책에서는 펜글씨 중 정자체라고도 불리는 궁서체를 알려드리고 있습니다. 궁서체를 숙달해두시면 품격이 업그레이드되기 때문입니다. 거기에는 이견이 없습니다.

그러나 궁서체 숙달 이후에는 평생 궁서체에만 매어 있을 필요는 없습니다. 숙달되고 나면 저절로 확장이 일어나겠죠. 모방이 익숙해지면 그 틀을 벗어나 창조의 영역으로 가게 되는 것이 자연스럽습니다. 그것은 얼마나 아름다운 일일까요?

다만 모방이 없이 서둘러 창조의 영역으로 가려는 분들은 신중하게 생각해 봐야 합니다. 그건 익지도 않은 음식을 삼키려는 것과 같아 체하기 쉽습니다.

공부의 가장 큰 적은 조급한 마음입니다.

벽돌 하나하나를 쌓아가며 기본을 다지는 기쁨을 충분히 누리세요. 그 기쁨이 쌓이고쌓이다 보면 어느새 웅장한 금자탑을 만날 수 있을 겁니다.

에필로그

마
치
며

마치며

이 책을 쓰면서 행복했습니다.

제가 오랜 시간 더듬어 힘들게 찾아온 길에 잡초를 뽑고 지도를 만들어 다음 분들이 쉽고
빠르게 올라갈 수 있도록 길을 낸 기분이랄까요?

손글씨는 다른 여타 기술이나 예술에 비해 진입장벽도 낮고 참으로 쉽습니다.

손가락은 현명하게도 그 길을 기억하기 때문입니다. 가고 또 가고… 그렇게 반복하다 보면
젓가락질하듯이 자연스럽게 내 손끝에서 아름다운 글씨가 나오게 되는 것이지요.

다만 기초를 탄탄하게 다지는 기간만큼은 겸허하게 접근하셔야 합니다.

이 책에서는 최대한 핵심을 짚어 간략하게 설명하려고 노력했습니다. 초반에 겁먹지 않고
흥미를 느껴야 꾸준히 할 수 있거든요.

손글씨에는 써 본 사람만이 느낄 수 있는 무엇인가가 있습니다.

겉으로 드러나는 창조이자, 내 내면을 만질 수 있는 도구라고 할까요?

저는 이 솔직하고 낭만적인 세계에 당신을 초대하고 싶습니다.

당신의 작은 손 끝에서 뿜어져 나오는 빛나는 글자와 아름다운 이야기들을 기대합니다.

유튜브에 [타타오 캘리아트]를 검색해 보세요.

제가 글 쓰는 영상들을 꾸준히 업로드 하며 소통을 기다리고 있겠습니다.

당신의 품격을 올려주는 타타오 손글씨

발행일 2024년 8월 30일

발행처 인성재단(지식오름)

편저자 타타오 한치선

발행인 조순자

편집·표지디자인 서시영

정 가 20,000원 **ISBN** 979 - 11 - 93686 - 60 - 7